우리문화와 色의 비밀

한국의 전통색

서울컬러디자인연구소 **이재만** 저

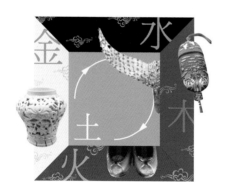

 일진사

머리말

우리 민족의 색채 의식은 예로부터 뚜렷한 사계절의 영향과 음양오행사상에 의한 정색과 간색, 잡색 등의 사용 관습 그리고 사회 계급에 따른 복색 사용의 제한과 차별의 영향으로 발전하여 왔다.

흔히, 한국의 전통색이라고 하면 오방정색과 간색의 색상만을 생각하여 우리의 다양하고 아름다운 전통 색상들을 충분히 활용하지 못하고 왜곡 표현하는 경우가 많다.

한국의 전통색 연구는 오랜 우리의 역사만큼이나 상당히 방대한 영역임에 틀림없다. 더욱이 예전 자료가 거의 없기 때문에 현재 남아 있는 전통문화나 흩어져 있는 옛 문헌에 의존할 수밖에 없어 피상적으로 한국의 색에 접근할 우려가 있다. 그러므로 한국의 색채에 대하여 세심히 살펴보고 연구하여 총체적이고 체계적으로 표준화를 만들어 가야 할 것이다.

이 책에 수록된 전통색 90색은 1992년 국립현대미술관이 연구, 발간한 『한국전통표준색명 및 색상 제2차 시안』에 수록된 결과물을 바탕으로 하였다. 한국 전통색은 오방정색과 간색의 구성에 따라 적색계, 황색계, 자색계, 청록색계, 무채색계의 다섯 가지로 구분하였다.

90색의 예제 이미지는 한국의 복식과 규장 문화, 전통 공예, 자연환경, 문화유산, 광물 등에서 찾아낸 귀중한 자료이다. 또한 조선왕조실록, 규합총서, 고려사절요 등에 수록된 색채에 대한 기록을 발췌·제시하여, 한국 전통색의 쓰임새 및 그 시대의 생활사까지 이해할 수 있도록 하였다.

한국의 전통색을 쉽게 찾아보고 참고할 수 있도록 모든 배색과 색상에 CMYK와 RGB 그리고 PANTONE 값을 실었다. 또한 색상마다 오방색 좌표를 만들어 오행설에 따른 전통색의 의미를 이해할 수 있도록 하였다.

아무쪼록 이 책이 우리 색의 정체성과 그 발전 방향의 실마리를 찾는 일에 조금이나마 도움이 되었으면 한다. 또한 다양한 전통 배색 연구의 기초 자료로 활용되기를 기대한다.

끝으로 이 책이 나올 수 있도록 방대한 자료를 수집하고 정리해 주신 일진사 편집부 여러분께 마음 깊이 고마움을 전한다.

이재만(germany@paran.com) 씀

적색계

황색계

청록색계

6 •

무채색계

이 책의 구성

① 예시된 사진은 한국의 자연환경 및 문화유산, 전통공예 등을 중심으로 수록하였으나 전통 색상과 다소 차이가 있을 수 있다.

② 오방정색과 간색의 구성에 따라 적색계, 황색계, 청록색계, 자색계, 무채색계의 다섯 개로 구분하여 쉽게 찾아볼 수 있도록 하였다. 이해를 돕기 위해 조선왕조실록, 규합총서, 고려사절요 등 옛 문헌에 수록된 색채 문화와 시 등을 예문으로 제시하였다.

③ 본문에 수록된 90색명은 1992년 국립현대미술관이 연구, 발간한 『한국전통표준색명 및 색상 제2차 시안』을 바탕으로 하였으며, 색상 상단에 RGB 및 CMYK, 색상 하단에 먼셀값, Pantone 색상값을 차례로 제시하였다.

④ 음양오행과 동서남북 중앙의 방위적인 개념을 색채와 연관지어 좌표로 표시하였다. 우주의 원리인 오행의 상생 순환 구조를 화살표로 표시하였고, 전통색을 각각의 방위에 따라 배치함으로써 음향오행의 기본적인 원리와 색이 갖는 의미를 쉽게 이해할 수 있도록 하였다.

⑤ 한국의 복식과 규장 문화, 전통 공예 등에 나타난 전통색의 예를 사진으로 제시하였다.

⑥ 전통문화 속에 쓰인 대표적인 색상을 3색 배색으로 구성하였다. 3색 배색은 다양한 곳에 응용할 수 있도록 CMYK, RGB 값을 제시하였다.

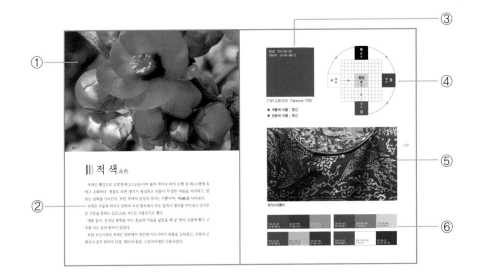

한국 전통색 이름

　국립현대미술관의 『한국전통표준색명 및 색상 제2차 시안』을 바탕으로 90색을 선정하였으며, 색명은 표준 전통색 이름을 사용하였다.

적색계(赤色界)

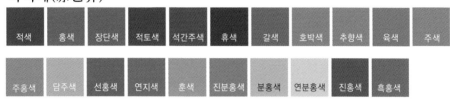

적색　홍색　장단색　적토색　석간주색　휴색　갈색　호박색　추향색　육색　주색

주홍색　담주색　선홍색　연지색　훈색　진분홍색　분홍색　연분홍색　진홍색　흑홍색

황색계(黃色界)

황색　유황색　명황색　담황색　송화색　두록색　치자색　자황색　지황색　행황색　적황색

토황색　토색　홍황색　(紫黃色)자황색　금색

청록색계(靑綠色界)

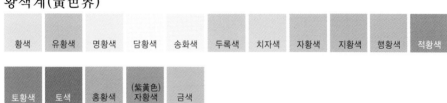

청색　벽색　전청색　벽청색　청현색　감색　군청색　남색　연람색　벽람색　숙람색

삼청색　흑청색　청벽색　담청색　취람색　양람색　녹색　명록색　유록색　유청색　연두색

춘유록색　청록색　진초록색　초록색　흑록색　비색　옥색　뇌록색　양록색　하엽색

자색계(紫色界)

자색　자주색　보라색　홍람색　포도색　청자색　벽자색　희보라색　담자색　다자색　적자색

무채색계(無彩色界)

백색　설백색　지백색　유백색　소색　구색　회색　연지회색　치색　흑색

한국인의 색채 의식

지구촌 어느 민족을 막론하고 색과 문화를 따로 떼어 놓고는 그 민족의 역사를 이야기할 수 없을 것이다.

우리 민족은 다른 나라에서는 찾아볼 수 없는 독특한 색채 의식을 가지고 있다. 음양오행의 사상 체계를 바탕으로 한 뚜렷한 사계절과 그에 따른 의식주 등 다양한 요인에 의해 우리 민족의 색채 의식이 형성되어 왔다.

음양오행설에 따른 사상 체계는 문화와 사회 전반에 막대한 영향을 주었는데, 특히 복식 문화에 큰 영향을 끼친 것이 특징이다. 음양오행에 따른 전통색은 단순히 색의 이미지적인 성격을 벗어나 의미중심적인 관념성이 주를 이루었다.

시대별로 색채를 사용한 흔적을 보면, 삼국시대와 통일신라시대에는 강하고 화려한 색상을 많이 사용하였지만, 고려시대에는 중후하고 둔탁한 색채가 유행하였다.

현재 우리가 볼 수 있는 전통색의 선명하고 다양한 색채는 조선시대의 색문화가 대부분이다. 조선시대에는 종교와 사상, 그리고 시대적 배경에 따른 미의식이 오

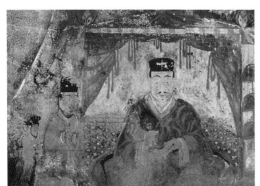

고구려 벽화 고려 벽화

방색의 바탕 위에서 발전되었고, 그것이 오늘날 우리의 색채 의식에 큰 영향을 주고 있다. 돌이켜보면 우리 민족은 색채를 시각적인 멋보다 오행사상의 관념화된 의미와 상징성에 큰 비중을 두었다고 해야 할 것이다. 그렇다 하더라도 조선시대에는 고려시대에 비하여 색명이 크게 증가되었는데, 이는 조선시대에 색의 문화가 다양했음을 의미한다.

 예로부터 우리 민족은 가을하늘을 보고 청자의 비색을 만들었으며, 쪽물을 내어 우리만의 고유한 청색을 만들었다. 이렇듯 한국인은 자연을 통하여 자연의 색을 만들어 냈으며 자연을 닮은 독특한 예술 의식과 미감을 발전시켜 왔다.

 음양오행의 사상을 근간으로 한 독특한 의식과 자연의 색, 그리고 문양은 글로벌 시대를 살아가는 우리 현대인과 조상들이 소통할 수 있는 또 하나의 도구이며 중요한 문화유산이다.

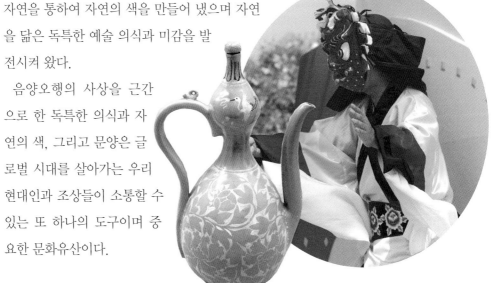

음양오행사상과 색

동양사상의 기저를 이루는 것은 음양오행사상(陰陽五行思想)인데 우주를 형성하는 원리이자 질서로 인식되었으며, 우리 민족의 모든 분야에 영향을 주었다.

색상 또한 방위에 따라 오색을 배정하고 오행의 상관관계로 인하여 중간색이 나오며, 중간색에서 무한한 색조가 생성하는 것으로 보았다.

음양(陰陽)이라는 것은 우주 생성 원리의 근본이며 모든 생존 질서의 관념이다.

음양은 두 가지 원초적 세력이 우주를 지배하는데, 이들의 작용을 보면 음은 어둡고 수동적이며, 양은 밝고 능동적인 속성을 보유하여 생물과 무생물의 모든 구조를 형성한다. 하늘과 땅, 낮과 밤, 그리고 모든 생물과 무생물들을 인간과 서로 연결시켜 해석하였다.

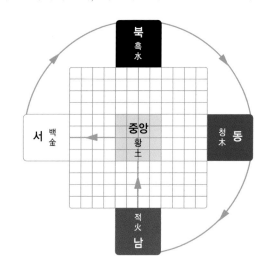

또한 음양의 두 기운이 목(木), 화(火), 토(土), 금(金), 수(水)의 오행을 생성하며 순환하는데, 서로 상생하기도 하고 상극하기도 한다.

이러한 음양오행의 체계를 이용하여 색의 위치를 결정하였는데 중앙과 동서남북 사방을 기본으로 황(黃)은 중앙, 청(靑)은 동, 백(白)은 서, 적(赤)은 남, 흑(黑)은 북을 가리킨다.

음양과 오행은 다음 그림과 같은 순환 구조를 이루는데, 음양이 살아서 움직이는 우주의 큰 원리라 한다면, 오행은 음양을 표현하는 방법이자 진행하는 질서라 말할 수 있다.

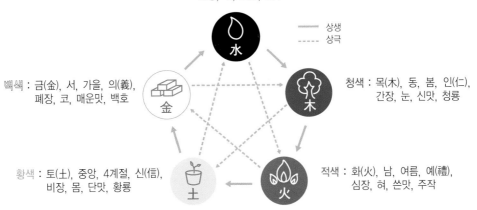

흑색 : 수(水), 북, 겨울, 지(知), 신장, 귀, 짠맛, 현무

백색 : 금(金), 서, 가을, 의(義), 폐장, 코, 매운맛, 백호

청색 : 목(木), 동, 봄, 인(仁), 간장, 눈, 신맛, 청룡

황색 : 토(土), 중앙, 4계절, 신(信), 비장, 몸, 단맛, 황룡

적색 : 화(火), 남, 여름, 예(禮), 심장, 혀, 쓴맛, 주작

— 상생
--- 상극

이렇듯 우리 민족에 있어서 음양오행사상은 자연이나 사물의 형상을 인식하는 보편적인 관념으로 발전 · 계승되어오면서 색채와 미술, 사회적 제도, 풍속, 신앙 등 우리의 사상과 문화에 커다란 영향을 미치고 있다.

Part 01

적색계

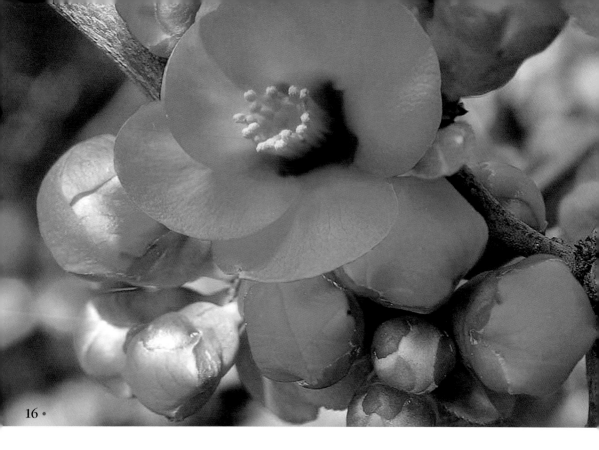

▐▐▐ 적 색 赤色

　적색은 빨강으로 오방정색(五方正色)이며 불의 색이라 하여 오행 중 화(火)행에 속하고 온화하다. 계절로 보면 생기가 왕성하고 만물이 무성한 여름을 의미하고, 방위는 남쪽을 가리킨다. 또한 적색의 감성적 의미는 기쁨이며, 예(禮)를 나타낸다.

　적색은 주술적 의미가 강하여 우리 풍속에서 주로 잡귀나 병마를 막아내고 상서로운 기운을 뜻하는 길조(吉兆) 색으로 사용되기도 했다.

　예를 들어, 동짓날 팥죽을 먹는 풍습과 아들을 낳았을 때 문 밖의 금줄에 빨간 고추를 다는 등의 풍속이 있었다.

　또한 조선시대의 적색은 양반에서 천인에 이르기까지 착용을 금하였고, 국왕의 곤룡포나 문무 관리의 단령, 왕비의 원삼, 스란치마에만 사용되었다.

RGB 214-22-20
CMYK 13-91-86-3

7.5R 4.8/12.8 Pantone 1795

● 계통색 이름 : 빨강
● 관용색 이름 : 빨강

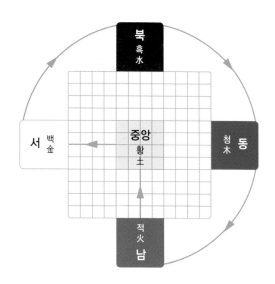

북
흑
水

서 백 金 중앙 청 木 동
 황
 土

적
火
남

홍원삼(紅圓衫)

214-22-20 13-91-86-3	34-33-118 91-80-15-2	73-151-50 71-11-91-1
214-22-20 13-91-86-3	231-182-68 9-26-70-0	34-33-118 91-80-15-2

214-22-20 13-91-86-3	228-68-159 7-74-0-0	179-222-83 30-0-70-0
214-22-20 13-91-86-3	255-255-255 0-0-0-0	64-34-31 51-67-66-49

||| 홍 색 紅色

　홍색은 흰색이 섞인 붉은색이며, 적색과 백색의 오방간색(五方間色)이다.

　홍(紅)이 의미하는 실제의 색은 용도에 따라 대홍(大紅), 목홍(木紅), 담홍(淡紅) 등
으로 구분되었다.

　우리 주변에서 흔히 볼 수 있는 홍색실 또는 직물은 단목(丹木)이나 홍화(紅花)로
물들여 사용하였는데 적색과 비교하여 볼 때 홍색이 적색보다 밝은 색이다. 이는
홍화에 포함되어 있는 노랑 색소의 영향을 받았기 때문이다.

　조선 영조 때의 『국조속오례의보(國朝續五禮儀補)』에 보면, 왕비의 예복인 적의는 대
홍단(大紅緞)으로 사용했다는 기록이 있고, 선조 34년에는 조신(朝臣)이 복색을 마음대
로 정하여 착용하는 일이 있어 목홍과 더불어 아청(鴉靑)·초록을 상용하게 하였다.

237-28-87
4-90-38-0

0.2R 5.2/15 Pantone 191

● 계통색 이름 : 밝은 빨강
● 관용색 이름 : 홍색

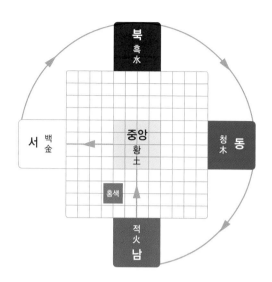

북
흑
水

서 백
金

중앙
황
土

청 동
木

홍색

적
火
남

수저집

237-28-87 4-90-38-0	181-223-83 29-0-70-0	239-179-201 5-29-7-0		237-28-87 4-90-38-0	255-255-255 0-0-0-0	253-167-76 0-35-64-0
237-28-87 4-90-38-0	207-235-121 19-0-53-0	34-33-118 91-80-15-2		237-28-87 4-90-38-0	73-121-52 69-25-83-8	18-15-15 72-66-66-76

▌▌▌ 장단색 長丹色

장단색은 붉은색으로서 단청(丹靑)의 주요색이다. 계통색 이름은 밝은 빨강(7.5R 5/14)이며, 관용색 이름은 다홍(7.5R 5/14)이다.

장단(長丹)은 원래 노란 기가 있으면서 눈부실 정도로 고운 붉은빛이었지만, 1950년대 이후는 황토색에 주홍색을 혼합하여 쓰기도 했다. 장단색은 적색에 비하여 밝고 노란빛이 포함된 색이다.

문화재청에 지정된 장단색의 안료는 퍼머넌트 오렌지(permanent orange)이다.

장단색은 단청의 문양을 첫 번째로 연하게 채화하는 데 사용하며, 토주(土朱), 황단(黃丹), 연단(鉛丹)이라고도 한다. 『해동역사(海東繹史)』에 고려 관원들의 조복(朝服)이 자색, 단색, 비색, 녹색, 청색, 벽색으로 구별되어 있었다는 기록이 있다.

218-40-28
12-84-81-2

7.5R 5/12.1 Pantone 179

● **계통색 이름** : 밝은 빨강
● **관용색 이름** : 다홍

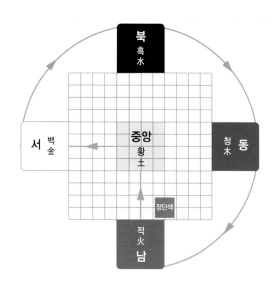

쇠뿔 장식함

218-40-28 12-84-81-2	253-141-77 0-45-61-0	214-22-20 13-91-86-3		218-40-28 12-84-81-2	235-146-184 6-42-8-0	74-153-50 71-11-91-0
218-40-28 12-84-81-2	242-242-164 5-3-34-0	124-86-167 52-59-0-0		218-40-28 12-84-81-2	233-99-153 6-61-13-0	34-33-118 91-80-15-2

▌▌▌ 적토색 赤土色

　적토색은 붉은 흙 색깔을 말하는데, 적토는 황토보다 철분이 많이 섞여 있어서 흙의 색이 진하고 붉다. 계통색 이름은 빨강(7.5R 3/12)이다.

　위 사진과 같이 도자기 표면에 각종 문양을 판 후 그 홈에 백토나 적토를 메꾸어 초벌한 다음 유약을 입혀 재벌하는 것을 상감 기법이라 하는데 적토색의 소박함으로 인해 생활 도자기에 많이 활용되었다.

　옛 전투복의 하나인 쾌자(快子)는 조선시대 문무관리들이 평상복으로 착용하기도 하였는데, 전령의 쾌자는 적토색 베로 만들어졌다. 또한 다산 정약용이 지은 『여유당전서(與猶堂全書)』에서도 "가뭄으로 인해 모가 타고 논바닥이 마른 곳이 10곳 중에 7~9곳이며, 밭은 적토가 된 지 이미 오래이다."라는 적토색의 기록을 볼 수 있다.

165-29-28
24-86-78-14

6.8R 4.2/9.7 Pantone 173

● 계통색 이름 : 빨강
● 관용색 이름 : 진홍

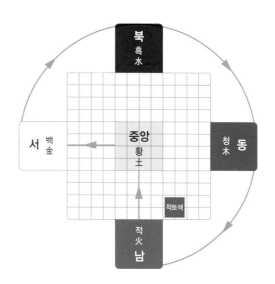

북
흑
水

서 백
숙

중앙
황
土

청
木 동

적토색

적
火
남

항아당의(姮娥唐衣)

165-29-28 24-86-78-14	242-242-164 5-3-34-0	209-174-49 18-26-80-0
165-29-28 24-86-78-14	209-174-49 18-26-80-0	18-15-15 72-66-66-76

165-29-28 24-86-78-14	231-182-68 9-26-70-0	114-21-55 40-88-48-25
165-29-28 24-86-78-14	239-179-201 5-29-7-0	114-21-55 40-88-48-25

선운사 대웅전

▌▌▌ 석간주색 石間硃色

석간주색은 붉은 산화철이 많이 들어 있는 돌이나 흙의 색이며, 적색의 잡색이다.

궁궐이나 사찰 등 건물의 기둥과 벽에 칠하여 잡귀의 출입을 막고 양기를 보존하기 위해 많이 사용한다. 산수화를 그릴 때와 도자기를 만들 때에도 많이 쓰이며, 인물화를 그릴 때는 살빛에만 사용한다.

옛 문헌에는 석간주 대신 주토(朱土)라고 표현한 경우가 많다.

"… 중국에서는 주홍(朱紅)을 사용하고 우리나라는 주토(朱土)를 사용하는데 주토의 색이 매우 희미해서 사람들이 제대로 보지 못하니 … 주토 1푼에 송연(松煙, 소나무를 태운 그을음) 1푼을 첨가한다면 주토와 송연이 서로 섞여 그 색이 분명해져서 잘볼 수 있다. …"[조선왕조실록 / 명종 8년]

131-54-24
32-68-84-24

2.2YR 4.2/6.4 Pantone 4635

● **계통색 이름** : 빨간 갈색
● **관용색 이름** : 적갈

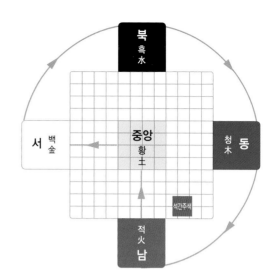

북 흑 水

서 백 金

중앙 황 土

청 木 동

석간주색

적 火 남

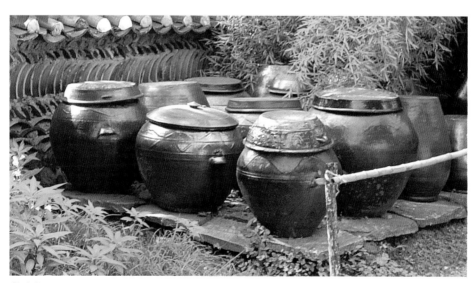

항아리

131-54-24 32-68-84-24	235-222-30 8-10-89-0	146-96-36 34-49-82-13	131-54-24 32-68-84-24	209-174-49 18-26-80-0	114-21-55 40-88-48-25
131-54-24 32-68-84-24	171-165-157 33-26-26-0	18-15-15 72-66-66-76	131-54-24 32-68-84-24	231-211-157 9-14-33-0	213-213-215 16-11-8-0

||| 휴 색 髹色

휴색은 옻칠된 색으로 붉은 기가 있는 검은색이다. 계통색 이름은 탁한 적갈색 (10R 3/6)이고, 관용색 이름은 벽돌색(10R 3/6)이다.

각종 재료로 만든 기물 위에 옻칠로 도장한 것을 칠기(漆器)라 하는데, 예전에는 칠로 도장하는 것을 휴(髹), 장식하는 것을 식(飾)이라 하였다.

칠은 도장의 주요한 재료로 옻나무 껍질에 상처를 내어 그곳에서 흘러나온 끈끈한 백색의 액체를 도료로 사용하였는데, 이것이 우리나라에서 주로 사용한 생칠(生漆), 즉 천연칠이다. 한번 칠하면 얼룩이 심하여 여러 겹으로 칠하는 과정을 거치게 된다. 또한 옻칠을 한 표면에 생성된 막은 습도를 일정하게 유지해 오랫동안 사용하여도 변하지 않아 가구에 많이 쓰인다.

103-38-36
39-73-67-34

7R 3.4/4.8 Pantone 499

● 계통색 이름 : 탁한 적갈색
● 관용색 이름 : 벽돌색

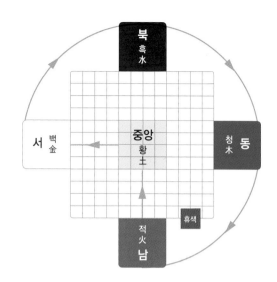

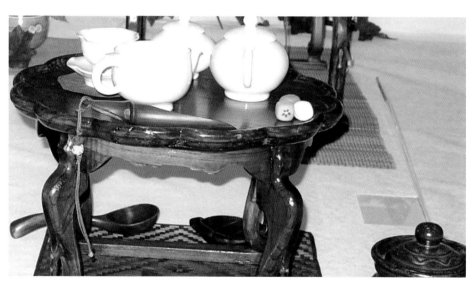

소 반

| 103-38-36 39-73-67-34 | 235-222-30 8-10-89-0 | 247-65-45 2-75-72-0 | 103-38-36 39-73-67-34 | 224-183-29 12-24-89-0 | 214-22-20 13-91-86-3 |
| 103-38-36 39-73-67-34 | 133-123-109 46-38-44-4 | 114-21-55 40-88-48-25 | 103-38-36 39-73-67-34 | 158-123-149 38-44-21-0 | 34-33-118 91-80-15-2 |

⦀ 갈 색 褐色

　갈색은 밤색이라고도 하며 검은빛을 띤 주홍색이다. 계통색 이름과 관용색 이름 모두 갈색(5YR 4/8)이다.

　갈색의 종류는 다갈색(茶褐色), 회갈색(灰褐色), 흑갈색(黑褐色), 자갈색(紫褐色) 등이 있다. 다갈색은 검은빛을 띤 갈색이고, 회갈색은 회색빛이 도는 갈색이며, 흑갈색은 짙은 갈색으로 암갈색, 암적갈색을 말한다. 자갈색은 검고 누런 바탕에 조금 붉은빛을 띤 갈색을 뜻하며 상수리나무 껍질이나 도토리 껍질로 염색한다.

　갈색 옷은 갈의(褐衣)라고 하여, 벼슬하지 않은 서민들이 입는 옷이란 뜻이다.

　『구당서(舊唐書)』고려조(高麗條)에 보면, "백성들은 갈의(褐衣)를 입고 고깔(弁)을 쓰며 부인들은 머리에 쓰개를 썼다."라는 갈색의 기록이 있다.

144-82-53
34-56-68-14

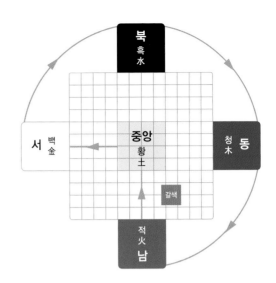

2.7YR 5/4.5 Pantone 876

● 계통색 이름 : 갈색
● 관용색 이름 : 갈색

갈 옷

| 144-82-53 34-56-68-14 | 242-237-211 5-5-14-0 | 196-83-116 22-65-31-0 | 144-82-53 34-56-68-14 | 235-146-184 6-42-8-0 | 114-21-55 40-88-48-25 |
| 144-82-53 34-56-68-14 | 114-21-55 40-88-48-25 | 76-30-79 65-81-34-18 | 144-82-53 34-56-68-14 | 255-255-255 0-0-0-0 | 181-223-83 29-0-70-0 |

▋▋▋ 호박색 琥珀色

호박색은 호박(광물)과 같은 누런빛으로 투명한 황색이다. 계통색 이름은 진한 노란 주황(7.5YR 6/10)이며, 관용색 이름은 호박색(7.5YR 6/10)이다.

지질시대 침엽수의 수지(나무의 진)가 땅속에서 수소, 탄소, 산소 등과 혼합되어 만들어진 광물로서 밀황색, 납황색, 적갈색으로 투명 또는 반투명하다.

호박은 아름다워 우리나라에서는 칠보 중의 하나로 귀하게 여겼으며, 여러 가지 노리개나 장식품에 사용하였다.

『조선왕조실록』 정조편에 보면, 호박에 관한 다음과 같은 기록이 있다.

"…호박 갓끈은 당상관이 쓰는 것인데, 사치 풍조가 나날이 심해져서 문관·무관·음관이나 서인들조차도 호박이 아니면 사용치 아니하니 이를 바로 잡으려 한다. …"

202-100-25
18-56-88-3

5.2YR 6/8.8 Pantone 716

● **계통색 이름** : 진한 노랑 주황
● **관용색 이름** : 호박색

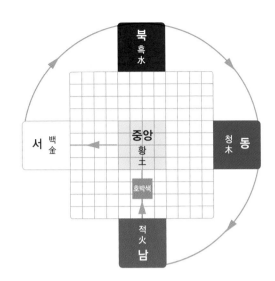

북
흑水

서 백
　숲

중앙
황土

호박색

청木 동

적火
남

• 31

삼작노리개와 매듭

202-100-25 18-56-88-3	235-222-30 8-10-89-0	224-34-142 8-88-0-0

202-100-25 18-56-88-3	235-146-184 6-42-8-0	90-40-143 67-80-0-0

202-100-25 18-56-88-3	214-22-20 13-91-86-3	18-15-15 72-66-66-76

202-100-25 18-56-88-3	209-174-49 18-26-80-0	165-27-136 34-89-1-0

▮▮▮ 추향색 秋香色

 추향색은 퇴색된 낙엽의 색이며, 계통색 이름은 연한 갈색(5YR 5/8)이다.

 추향색은 가을의 색으로서 고풍스러운 자연 그대로의 이미지를 가지고 있으며, 항구적인 색이다. 황토로 지어진 초가집, 옛날 우리 민족이 사용했던 일상 도구들의 색은 영속성과 중성적인 성격이 있어 편안하고 부드러운 느낌을 준다.

 옛 시(詩)에서 추향(秋香)의 표현을 찾아볼 수 있다.

"… 높낮은 석양빛 언덕에 서니 (高低夕陽岸)

 백 마지기 들판에 꽉찬 벼곡식 (滿志百廛禾)

 들빛은 아스라이 윤기가 나고 (野色油油遠),

 가을 향기 물씬물씬 피어오르네 (秋香穰穰多) …" [다산 시문집]

187-106-60
23-52-68-4

3.3YR 6/6　Pantone 4645

● 계통색 이름 : 연한 갈색

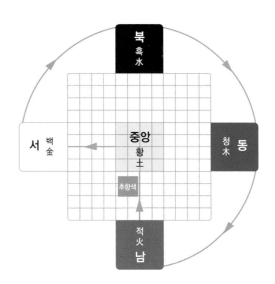

북
흑
水

서 백
金

중앙
황
土

추향색

청
木 동

적
火
남

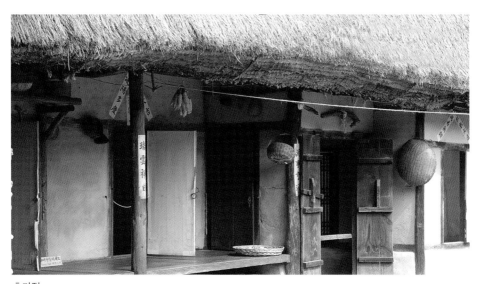

초가집

| 187-106-60 23-52-68-4 | 235-146-184 6-42-8-0 | 64-34-31 51-67-66-49 | | 187-106-60 23-52-68-4 | 235-234-179 8-5-27-0 | 158-124-183 38-44-2-0 |
| 187-106-60 23-52-68-4 | 231-211-157 9-14-33-0 | 133-123-109 46-38-44-4 | | 187-106-60 23-52-68-4 | 146-96-36 34-49-82-13 | 64-34-31 51-67-66-49 |

||| 육 색 肉色

　육색은 황인종의 살빛처럼 옅은 불그스름한 빛깔이며, 적색의 잡색이다. 계통색 이름은 진한 노란 분홍(10R 6/10)이다.

　주로 단청에서 육색을 사용하였는데 주홍에 백분을 섞어 만들었다.

　단청의 채색에는 명확한 법칙과 기준이 있다. 따라서 도성과 멀리 떨어져 있는 지방이라 해도 단청 채색은 동일한 기준을 적용받게 된다. 지금도 단청에 사용되는 화학 안료는 문화재청에서 지정한 안료를 사용하여야 한다.

　중국의 공예 기술서인 『고공기(考工記)』에 보면, "화(火)는 금(金)을 이기며 적색(赤色)과 백색(白色)을 혼합하면 연지 · 곤지색, 즉 주홍 육색이 생성된다."라는 육색의 기록을 찾아볼 수 있다.

217-85-54
14-65-69-0

9.4R 5.7/8.9 Pantone 486

● 계통색 이름 : 진한 노란 분홍

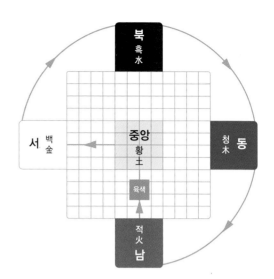

북
흑
水

서 백
金

중앙
황
土

육색

청
木 동

적
火
남

단 청

| 217-85-54 14-65-69-0 | 255-255-255 0-0-0-0 | 64-34-31 51-67-66-49 | 217-85-54 14-65-69-0 | 242-242-164 5-3-34-0 | 235-222-30 8-10-89-0 |

| 217-85-54 14-65-69-0 | 242-242-164 5-3-34-0 | 235-146-184 6-42-8-0 | 217-85-54 14-65-69-0 | 253-141-77 0-45-61-0 | 93-32-106 63-83-22-5 |

▐▌▌ 주 색 朱色

주색은 붉은색으로 남쪽을 가리키며 정색(正色)이다. 계통색 이름은 선명한 빨간 주황(10R 5/16)이며, 관용색 이름은 주색(10R 5/16)이다.

주(朱)는 바른 것으로 정(正)을 상징하는 색이고, 자(紫)는 간색으로 사악함(邪)을 표현하는 색으로 여겼다.

약간의 누런빛이 있기 때문에 오늘날에는 오렌지색 또는 붉은 기가 있는 등색(橙色)으로 분류하기도 하나, 예로부터 주색은 적색을 대표하는 색이다.

『임하필기(林下筆記)』에 보면, "신라 법흥왕(法興王) 7년에 처음으로 백관들의 공복(公服)을 품계에 따라 주색과 자색으로 만들었다."라는 기록으로 보아 주색은 오래 전부터 벼슬아치들의 복식에 주로 사용되었던 것을 알 수 있다.

247-65-43
2-75-73-0

8.4R 6/11.7 Pantone 7417

● 계통색 이름 : 선명한 빨간 주황
● 관용색 이름 : 주색

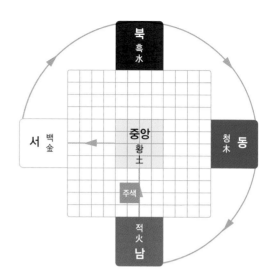

인장(印章)

247-65-43 2-75-73-0	253-167-76 0-35-64-0	254-117-27 0-54-86-0

247-65-43 2-75-73-0	235-146-184 6-42-8-0	62-170-98 76-0-67-0

247-65-43 2-75-73-0	235-222-30 8-10-89-0	214-22-20 13-91-86-3

247-65-43 2-75-73-0	231-182-68 9-26-70-0	64-34-31 51-67-66-49

▌▌▌주홍색 朱紅色

주홍색은 붉은빛과 누른빛의 중간으로 붉은 쪽에 가까운 색이다. 계통색 이름은 빨간 주황(10R 5/14)이며, 관용색 이름은 주홍(10R 5/14)이다. 표준 관용색의 주홍은 빨강에 가깝고, 전통색의 주홍(朱紅)은 진한 분홍에 가깝다.

주홍은 주(朱)와 홍(紅)의 결합으로 만들어진 복합색명으로, 조선시대 단청의 주요 색으로 사용하였으며 창문과 문호에 쓰이는 비단에도 주홍을 사용하였다.

조선 후기 이긍익이 지은 『연려실기술(燃藜室記述)』에서 주홍의 기록을 볼 수 있다.

"… 경복궁의 중수가 거의 끝날 무렵, 심연원과 윤개가 도감제조(都監提調)로서 공사한 것을 조사할 때에 외각(外閣)의 창문과 문호를 보니, 모두 주홍색·구리빛의 무늬가 있는 비단을 사용하였다. …"

3R 6.2/13 Pantone 178

● **계통색 이름** : 빨간 주황
● **관용색 이름** : 주홍

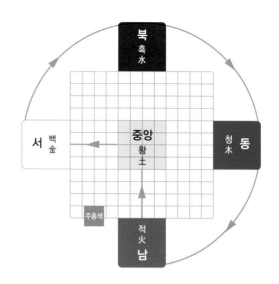

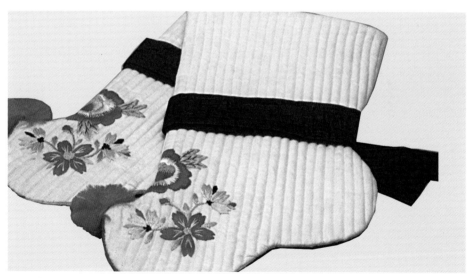

어린이용 누비 버선(조선시대)

| 249-71-97 0-73-40-0 | 253-167-76 0-35-64-0 | 214-22-20 13-91-86-3 | | 249-71-97 0-73-40-0 | 255-255-255 0-0-0-0 | 253-141-77 0-45-61-0 |
| 249-71-97 0-73-40-0 | 242-242-164 5-3-34-0 | 228-68-159 7-74-0-0 | | 249-71-97 0-73-40-0 | 242-242-164 5-3-34-0 | 170-133-187 33-41-2-0 |

▋▋ 담주색 淡朱色

　담주색은 옅은 주색이다. 계통색 이름은 밝은 주황(2.5YR 7/12)이며, 관용색 이름은 당근색(2.5YR 6/12)이다.

　문헌에는 담주색에 관한 기록이 많지 않지만 복식 등에 주로 사용해 왔다.

　『조선왕조실록』 태종편에서 담주색의 표현을 볼 수 있는데, "사헌부의 예에 의하여 갈도(喝道, 벼슬아치의 행차 시 길을 안내하는 사람)의 관대(冠帶)는 오건(烏巾)과 혁대(革帶)를 착용하고 담주색의 옷을 입게 하였다."라고 적고 있다.

　또한 『세종실록』 오례의(五禮儀)에, "상여를 만들 때 중앙을 네 곳으로 고르게 나누어서 횡목(橫木)이 들어갈 구멍을 파고 담주색(淡朱色)의 칠을 한다."라는 담주색에 관한 기록을 볼 수 있다.

253-141-77
0-45-61-0

2.6YR 7.5/9 Pantone 7410

● **계통색 이름** : 밝은 주황
● **관용색 이름** : 당근색

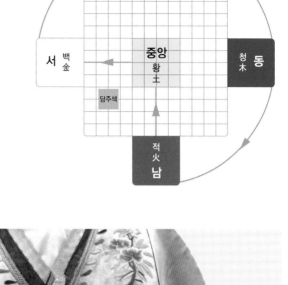

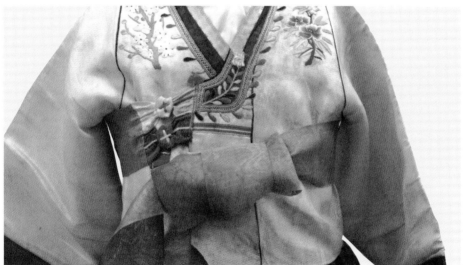

여아복(女兒服)

253-141-77 0-45-61-0	231-211-157 9-14-33-0	170-133-187 33-41-2-0
253-141-77 0-45-61-0	242-242-164 5-3-34-0	233-99-153 6-61-13-0

253-141-77 0-45-61-0	235-146-184 6-42-8-0	247-65-45 2-75-72-0
253-141-77 0-45-61-0	231-211-157 9-14-33-0	181-223-83 29-0-70-0

▍▍▍ 선홍색 鮮紅色

선홍색은 산뜻한 다홍색으로 맑지만 힘이 느껴지는 색이다. 계통색 이름은 밝은 자주(7.5RP 5/14)이며, 관용색 이름은 꽃분홍(7.5RP 5/14)이다.

조선시대 왕족과 조정의 벼슬아치 및 부유층 인사들의 의복 안감에서 주로 보이며 서인(庶人)들의 혼례 복식에서도 나타난다.

『조선왕조실록』 영조편에 보면, "풍속이 선홍색을 숭상하고 귀히 여겨 사치스러움이 점차 번져갔다."라고 하여 선홍색에 대해 우려를 나타낸 기록이 있다.

또한 『임하필기』에도 선홍색에 대하여 다음과 같이 적고 있다.

"… 우리집에 오래 전부터 한 그루의 나무가 있어 예쁜 꽃이 피었는데, 선홍색 물감으로 쓸 수 있을 정도였으며, 그 아름다움은 다른 꽃에 비할 수 없었다. …"

205-48-143
17-81-4-0

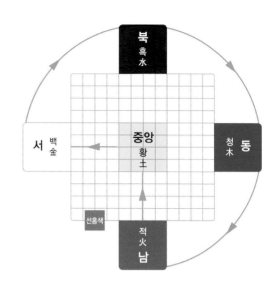

3.7RP 5.4/15 Pantone DS148-2

● 계통색 이름 : 밝은 자주
● 관용색 이름 : 꽃분홍

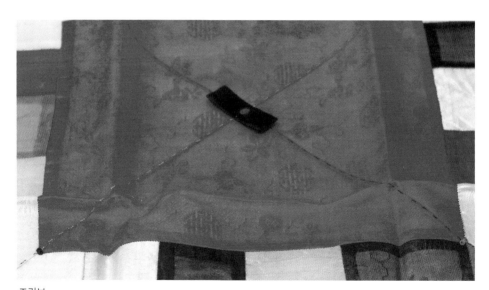

조각보

205-48-143 17-81-4-0	255-255-255 0-0-0-0	34-33-118 91-80-15-2	205-48-143 17-81-4-0	235-146-184 6-42-8-0	74-153-50 71-11-91-0
205-48-143 17-81-4-0	255-255-255 0-0-0-0	214-22-20 13-91-86-3	205-48-143 17-81-4-0	254-117-27 0-54-86-0	34-33-118 91-80-15-2

잇 꽃

▌▌▌연지색 臙脂色

연지색은 주로 잇꽃(紅花, 국화과에 속하는 1년생 꽃식물)의 꽃잎이나 진사(HgS)로 만든 붉은색이다. 계통색 이름은 밝은 빨강(5R 5/12)이며, 관용색 이름은 연지색(5R 5/12)이다.

연지는 여자의 볼과 입술에 칠하는 붉은색의 화장품이다. 연지를 이마에 동그랗게 바르면 그것은 곤지가 된다.

연지는 화장술로서, 몸에 붉은색을 바르면 잡귀를 쫓는다는 샤머니즘의 사상적 의미에서 유래하였다. 그 예를 보면, 단옷날 여인들의 비녀 끝에 연지를 발라 재액을 물리쳤고, 산간지역 일부에서는 전염병이 돌 때 이마에 연지색 칠을 하였다고 한다.

옛 풍속에 연지는 초혼인 신부에게만 사용하였고, 재혼일 때는 사용하지 않았다.

218-44-104
12-83-30-0

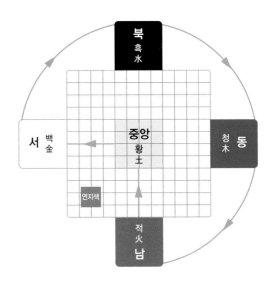

8.5RP 5.4/12 Pantone 205

● 계통색 이름 : 밝은 빨강
● 관용색 이름 : 연지색

• 45

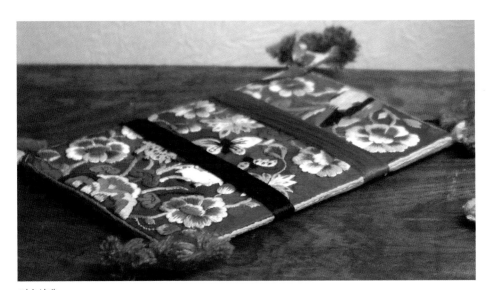

자수사패

218-44-104 12-83-30-0	255-255-255 0-0-0-0	215-22-20 12-91-86-3

218-44-104 12-83-30-0	179-222-83 9-26-70-0	74-93-158 73-50-7-0

218-44-104 12-83-30-0	224-183-29 12-24-89-0	179-222-83 30-0-70-0

218-44-104 12-83-30-0	170-133-187 33-41-2-0	113-92-148 57-54-14-0

▌▌▌훈 색 暈色

훈색은 강색(絳色, 진홍색)이나 주색(朱色)보다 연한 색이다. 계통색 이름은 자줏빛 분홍(5RP 7/10)이다.

훈(暈)은 무리짓다라는 뜻으로, 달이나 해의 주변을 둥근 고리나 무지개 모양으로 흐릿하게 군사가 진을 치듯 무리를 짓는다는 뜻 글자를 연상하게 하는 색이다.

훈색은 적색계 중에서 가장 많은 빈도수를 차지하는 전통색인데, 훈색의 의미는 분홍빛이며 저녁노을이 질 때의 하늘빛을 말하기도 한다. 연분홍보다는 노란 기를 띤 훈색은 따뜻한 느낌을 준다.

주나라에서 춘추시대 초까지의 시를 모아 놓은 『시경(詩經)』에 보면, "주색(朱色) 이 훈색(暈色)보다 짙다."라고 기록되어 있다.

233-99-153
6-61-13-0

6.2RP 6/11.2 Pantone 204

● 계통색 이름 : 자줏빛 분홍

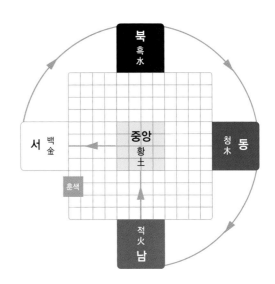

처녀복

233-99-153 6-61-13-0	181-223-83 29-0-70-0	214-22-20 13-91-86-3	233-99-153 6-61-13-0	242-242-164 5-3-34-0	126-173-202 51-16-4-0
233-99-153 6-61-13-0	170-133-187 33-41-2-0	113-92-148 57-54-14-0	233-99-153 6-61-13-0	116-194-151 55-2-37-0	90-40-143 67-80-0-0

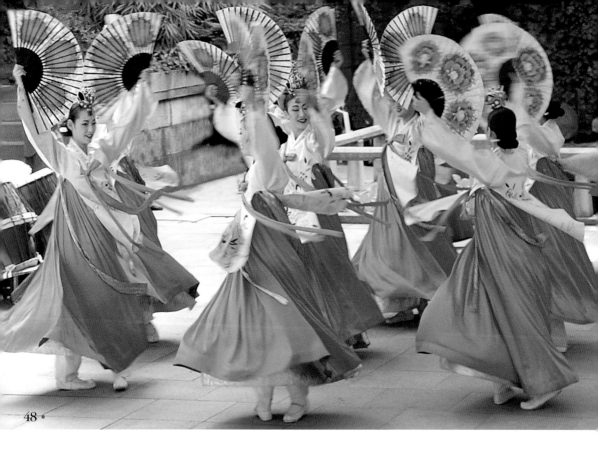

▌▌▌ 진분홍색 眞粉紅色

전통색의 진분홍은 짙은 분홍색이며, 표준 계통색 이름인 진한 분홍(10RP 6/10) 보다 더 진하고 화려하다.

진분홍색은 조선시대 공주가 입던 활옷의 소매에 많이 사용되었고 궁중의 유물이 나 두루마기에도 활용되었다.

조선 중기 허균이 지은 시평서 『학산초담』에서 진분홍에 대한 표현을 볼 수 있다.

"… 슬프도다 진분홍에 또 연분홍 꽃잎이 (惆悵深紅更淺紅)

　　한꺼번에 훌훌 날아 작은 뜰에 지는구나 (一時零落小庭中)

　　푸른 이끼 위에 머무름 같지는 아니 하여도 (不如留著靑苔上)

　　바람에 취해 동서로 흩날리는 것보다 낫구려 (猶勝風吹西復東) …"

215-76-163
13-70-0-0

2.8RP 6.2/13.7 Pantone 218

● 계통색 이름 : 진한 분홍

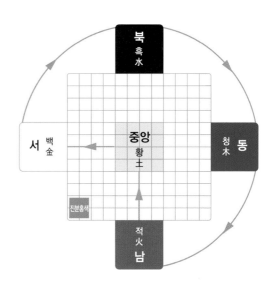

북
흑
水

서 백
金

중앙
황
土

청 동
木

진분홍색

적
火
남

보자기

| 215-76-163 13-70-0-0 | 235-222-30 8-10-89-0 | 34-33-118 91-80-15-2 |
| 215-76-163 13-70-0-0 | 254-117-27 0-54-86-0 | 90-40-143 67-80-0-0 |

| 215-76-163 13-70-0-0 | 235-146-184 6-42-8-0 | 165-27-136 34-89-1-0 |
| 215-76-163 13-70-0-0 | 239-179-201 5-29-7-0 | 93-32-106 63-83-22-5 |

⫿ 분홍색 粉紅色

분홍색은 진달래와 같이 흰빛이 섞인 엷은 붉은색이며, 계통색 이름은 분홍(10RP 7/8)이고, 관용색 이름은 로즈핑크(10RP 7/8)이다.

분홍색은 15세기부터 19세기까지 실록에 꾸준히 등장하고 있는 색이름이며, 조선 후기로 갈수록 흔하게 사용되었다. 색이름도 진분홍, 연분홍 등으로 세분화되었다.

연산군 때 가흥청(궁중의 기생)이 입고 있는 의상에 분홍색 등을 넣어서 꾸미도록 명을 내린 기록이 있다.

"… 가흥청들이 입고 있는 옷이 매우 누추하니 아울러 개비하여, 대홍(大紅)·자적(紫赤)·분홍(粉紅)·유청(柳靑) 등의 색깔로 물들이되, 금이나 자황을 써서 그림을 분명하게 그리도록 하라. …"[조선왕조실록 / 연산군 11년]

235-146-184
6-42-8-0

5.5RP 7.5/5.8 Pantone 230

● 계통색 이름 : 분홍
● 관용색 이름 : 로즈 핑크

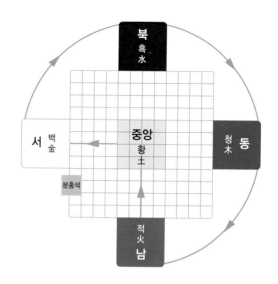

북
흑
水

서 백
金

중앙
황
土

청
木 동

분홍색

적
火
남

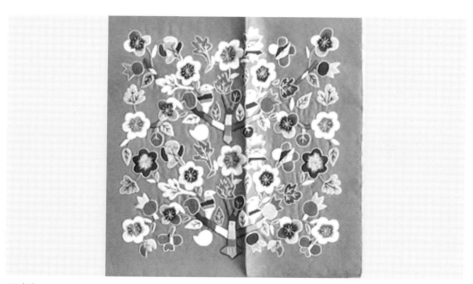

보자기

| 235-146-184 6-42-8-0 | 245-243-165 4-3-34-0 | 170-133-187 33-41-2-0 |
| 235-146-184 6-42-8-0 | 170-133-187 33-41-2-0 | 165-27-136 34-89-1-0 |

| 235-146-184 6-42-8-0 | 207-235-121 19-0-53-0 | 228-68-159 7-74-0-0 |
| 235-146-184 6-42-8-0 | 253-141-77 0-45-61-0 | 237-28-87 4-90-38-0 |

연분홍색 軟粉紅色

 연분홍색은 연한 분홍색이다. 계통색 이름은 연한 분홍(10RP 8/6)이며, 관용색 이름은 연분홍이다. 연분홍색은 복숭아꽃의 색으로 예로부터 연분홍색에 관한 시구가 많고, 복식이나 장신구, 매듭 등에도 쉽게 찾아볼 수 있다. 민화(民畵)에서 연분홍의 복숭아꽃은 그 모습이 매우 화사하고 아름다워 미인에 종종 비유되었다.
 허균이 지은 『성소부부고』에서 연분홍에 대한 표현을 볼 수 있다.
 "… 연분홍꽃 오련한 푸른 잎은 아침햇살 머금고 (妖紅軟綠含朝陽)
 꾀꼬리 읊조리고 제비는 지지배배 남의 시름 자아내네 (鶯吟燕語愁人腸)
 이끼 자욱 이슬에 함초롬한 비취색으로 젖었는데 (苔痕漬露翡翠濕)
 눈같이 흩날리는 살구꽃은 연지빛으로 향기롭다 (杏花撲雪臙脂香) … "

239-179-199
5-29-8-0

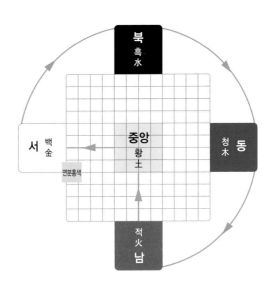

5.5RP 7.7/5 Pantone 510

● 계통색 이름 : 연한 분홍
● 관용색 이름 : 연분홍

연꽃무늬 활옷

239-179-199 5-29-8-0	255-255-255 0-0-0-0	233-99-153 6-61-13-0

239-179-199 5-29-8-0	242-242-164 5-3-34-0	148-213-192 42-0-19-0

239-179-199 5-29-8-0	255-255-255 0-0-0-0	170-133-187 33-41-2-0

239-179-199 5-29-8-0	253-167-76 0-35-64-0	228-68-159 7-74-0-0

▌▌ 진홍색 眞紅色

진홍색은 짙은 붉은색으로 진홍 또는 다홍색이라고 한다. 계통색 이름은 흐린 자주(7.5RP 5/6)이며, 관용색 이름은 진홍(7.5RP 5/6)이다.

진홍(眞紅)은 분홍 계통 중에서 가장 짙은 색으로, 도홍(桃紅)과는 농담의 차이가 있다. 분홍 계통의 색은 다홍(多紅), 대홍(大紅), 진홍(眞紅) 등으로 구분하였다.

권위의 상징이었던 왕의 의자를 용상(龍床)이라 하는데 용상의 색은 진홍색이다.

『조선왕조실록』 성종편에 보면, 진홍색에 관한 글이 있다.

"… 신이 돌아오는 날에 정동이 통주(通州)에서 신을 배웅하며 말하기를, '전하께서 어떤 옷을 자주 입으십니까?' 하기에, 신이 대답하기를, '강색(絳色, 진홍색)의 곤룡포를 늘 입으십니다.' 라고 하였다. …"

127-59-89
44-69-39-11

4.8RP 4.5/5.2 Pantone 5135

● 계통색 이름 : 흐린 자주
● 관용색 이름 : 진홍

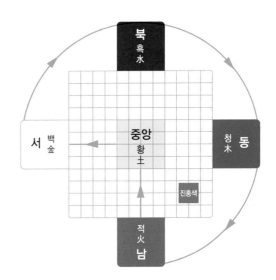

북 흑 水
서 백 金
중앙 황 土
청 木 동
진홍색
적 火 남

홍원삼(紅圓衫)

127-59-89 44-69-39-11	149-77-103 38-63-36-5	214-22-20 13-91-86-3
127-59-89 44-69-39-11	158-123-149 38-44-21-0	122-117-182 53-43-0-0

127-59-89 44-69-39-11	255-255-255 0-0-0-0	158-123-149 38-44-21-0
127-59-89 44-69-39-11	224-183-29 12-24-89-0	64-34-31 51-67-66-49

▌▌▌흑홍색 黑紅色

흑홍색은 어두운 붉은색으로, 계통색 이름은 탁한 빨강(7.5R 4/6)이며, 관용색 이름은 팥색(5R 3/6)이다.

조선시대에는 품관들의 관복을 포(袍)라 하여 녹사(錄事) 이하의 단령과 구별하였으나, 후에 관원의 각색 포가 흑단령으로 보편화 되었다. 조선 초기 당상관은 견으로 만든 담홍색, 당하관은 목면의 흑홍색을 입었다.

『조선왕조실록』 태종편에 군신의 여름철 관복 색을 흑홍색으로 정한 기록이 있다.

"… 여러 신하의 옷은 짙은 남색(藍色) 또는 흑홍색을 사용하고, 저마교직(苧麻交織)과 마포(麻布)는 각각 자원(自願)에 따르되, 모름지기 다음 달 초 1일이 되어 입도록 하게 하라. …"

149-77-103
38-63-36-5

5RP 5/5.3　Pantone 8062

● 계통색 이름 : 탁한 빨강
● 관용색 이름 : 팥색

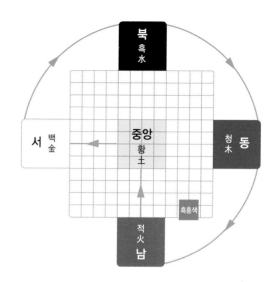

북
흑
水

서 백金

중앙
황土

청木 동

적火
남

흑홍색

원삼(圓衫, 조선시대)

149-77-103 38-63-36-5	231-182-68 9-26-70-0	18-15-15 72-66-66-76

149-77-103 38-63-36-5	255-255-255 0-0-0-0	170-133-187 33-41-2-0

149-77-103 38-63-36-5	239-179-201 5-29-7-0	136-112-121 45-45-34-3

149-77-103 38-63-36-5	224-183-29 12-24-89-0	114-21-55 40-88-48-25

황색계

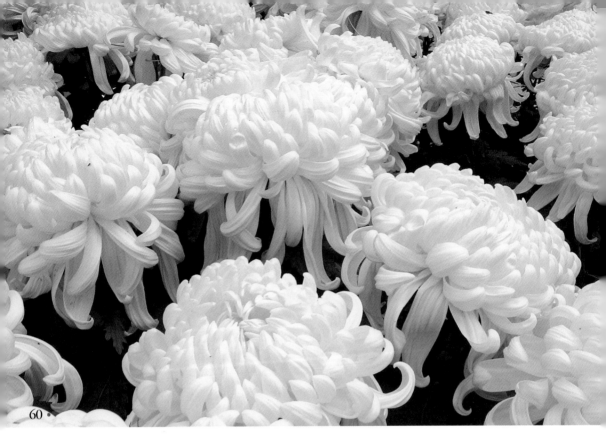

▌황 색 黃色

　황색은 누런색으로 천하를 통치하는 황제를 상징하는 색이며, 오방정색으로서 오행 중 토(土)행이고 비옥하다. 방위로는 우주의 중심, 즉 중앙에 속하며, 계절로는 사계(四季)를 뜻한다. 감성적인 의미는 욕심이며, 신(信)을 가리킨다.

　황색은 모든 색의 근원으로, 중국에서는 천자(天子)의 색으로 여길 정도로 가장 존귀한 색이었다.

　황색 계열의 염료에는 황련, 황백나무, 울금, 금잔화 등이 있다.

　조선에서의 황색은 복색 금지령 중에서 가장 높은 빈도를 나타내고 있는데, 『세종실록』 의생활에 보면, "임금이 영을 내려 황색에 가까운 복색과 서민의 단령의(團領衣)를 금하였다."는 기록이 있다.

235-222-30
8-10-89-0

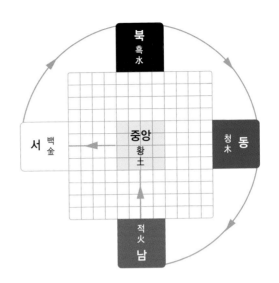

6.4Y 8.4/10.3　Pantone 129

● 계통색 이름 : 노랑
● 관용색 이름 : 노랑

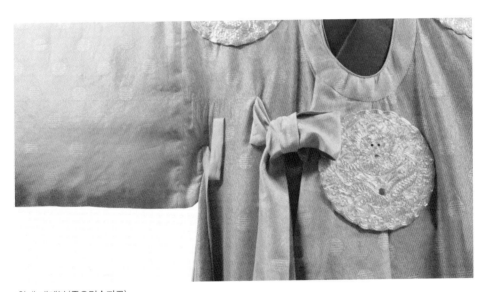

황제 대례복(중요민속자료)

| 235-222-30 | 214-22-20 | 34-33-118 |
| 8-10-89-0 | 13-91-86-3 | 91-80-15-2 |

| 235-222-30 | 235-146-184 | 214-22-20 |
| 8-10-89-0 | 6-42-8-0 | 13-91-86-3 |

| 235-222-30 | 165-27-136 | 18-15-15 |
| 8-10-89-0 | 34-89-1-0 | 72-66-66-76 |

| 235-222-30 | 255-255-255 | 34-33-118 |
| 8-10-89-0 | 0-0-0-0 | 91-80-15-2 |

▌▌ 유황색 硫黃色

유황색은 북방과 중앙 사이에 황흑색으로, 황색보다 조금 진한 노란색이며 오방 간색이다. 볏짚의 색으로서 아름다운 자연의 색이다.

조선 후기 실학자 이덕무의 『청장관전서(靑莊館全書)』에 보면, 유황색의 물감을 만들 때 분에다 삼록표(三綠標)와 등황(藤黃)을 조금 넣어 조제하였다는 기록이 있다.

또한 『연려실기술』별집에서도 다음과 같은 유황색의 이야기가 나온다.

"… 산이 처음 나올 때에 구름과 안개가 캄캄하게 끼었고 지진이 우레와 같았는데, 7일 밤낮 만에 개이기 시작하였다. 산의 높이가 1백여 길이나 되고, 둘레가 40여 리였으며 연기와 남기(嵐氣, 산속에 생기는 아지랑이 같은 기운)가 그 위를 가려서 바라보면 유황색 같았고 산에는 초목이 없었다. …"

1.2Y 7.7/7.3 Pantone 1355

● 계통색 이름 : 연한 노란 주황

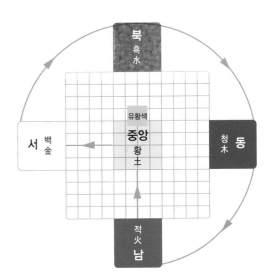

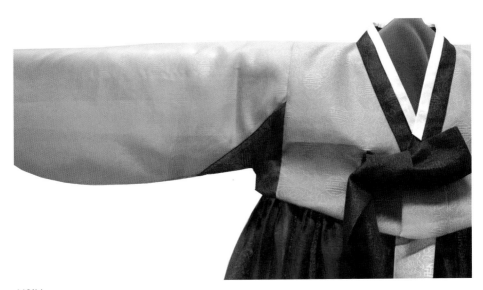

부인복

231-182-68 9-26-70-0	34-33-118 91-80-15-2	114-21-55 40-88-48-25		231-182-68 9-26-70-0	114-21-55 40-88-48-25	34-33-118 91-80-15-2

231-182-68 9-26-70-0	76-30-79 65-81-34-18	18-15-15 72-66-66-76		231-182-68 9-26-70-0	214-22-20 13-91-86-3	165-27-136 34-89-1-0

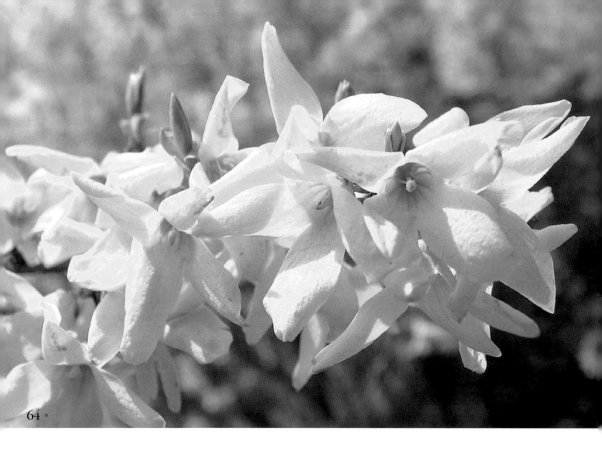

명황색明黃色

　명황색은 밝은 노랑으로 황제의 옷 등에 귀하게 사용된 색이다. 계통색 이름은 노랑(5Y 8.5/14)이며, 관용색 이름은 개나리색(5Y 8.5/14)이다. 봄철에 많이 볼 수 있는 개나리의 밝고 산뜻한 노랑이 명황색이다.

　『세종실록』에 명황색 비단이 국왕과 왕비의 의복에 사용되었다는 기록이 있고, 조선 후기 시와 산문의 모음집인 『청장관전서』에서 명황색의 표현을 볼 수 있다.

　　"… 지는 해 그림자는 모두가 그림인데 (落景無非畵苑)

　　　　구름머리는 연지를 바르고 지나가네 (雲頭抹過臙脂)

　　　　늙은 나무는 호박처럼 명황색이고 (明黃老樹魚迂)

　　　　먼 산은 부처 머리처럼 새파랗구나 (細綠遙山拂髻) …"

250-235-41
2-7-84-0

2.5GY 8.3/12 Pantone 604

● 계통색 이름 : 노랑
● 관용색 이름 : 개나리색

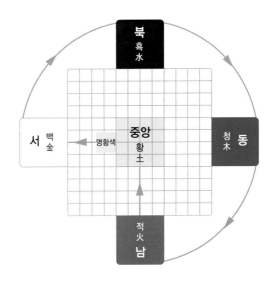

북
흑
水

서 백
금 ← 명황색 ── 중앙
황
土

청
木 동

적
火
남

식지보자기(조선시대)

250-235-41 2-7-84-0	224-34-142 8-88-0-0	254-117-27 0-54-86-0		250-235-41 2-7-84-0	204-173-17 20-25-97-0	237-43-5 7-83-98-0

250-235-41 2-7-84-0	254-117-27 0-54-86-0	151-214-196 41-0-17-0		250-235-41 2-7-84-0	235-146-184 6-42-8-0	253-141-77 0-45-61-0

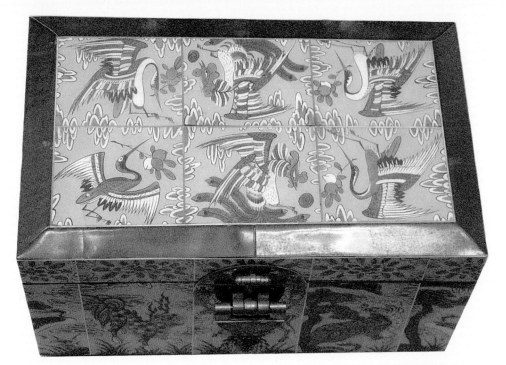

담황색 淡黃色

　담황색은 엷은 누런색이며, 황색과 백색의 중간색이다. 천황색(淺黃色)이라고도
한다. 계통색 이름은 연한 노랑(5Y 9/6), 흰 노랑(5Y 9/2)이며, 관용색 이름은 크림
색(5Y 9/6), 상아색(5Y 9/2)이다.

　위의 담황색 화각장은 얇게 깎은 쇠뿔 위에 다양한 그림을 그리고 색칠한 뒤 물건
의 표면에 붙여 아름답게 장식한 것이다.

　조선 문종 때 편찬된 『고려사절요(高麗史節要)』에 보면, 고려시대의 왕복은 제복,
조복, 공복, 상복으로 구별하였는데 상복은 사무복으로 소매통이 좁은 담황색의 포
를 입고, 백성과 신하는 담황색 의복을 금하였다고 한다.

　당시 담황색은 복식뿐만 아니라 일상생활에서도 규제를 받은 것으로 보인다.

242-242-164
5-3-34-0

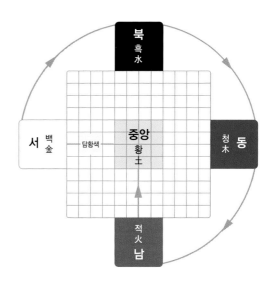

7.5Y 9.2/3.2 Pantone 7401

계통색 이름 : 흰 노랑
관용색 이름 : 상아색

갓저고리(1900년대 초반)

242-242-164 5-3-34-0	255-250-0 0-2-100-0	73-151-50 71-11-91-1	242-242-164 5-3-34-0	171-165-157 33-26-26-0	136-112-121 45-45-34-3
242-242-164 5-3-34-0	224-183-29 12-24-89-0	181-223-83 29-0-70-0	242-242-164 5-3-34-0	239-179-201 5-29-7-0	126-173-204 51-16-3-0

송화색 松花色

송화색의 송화(松花)는 소나무의 꽃을 말하며 엷은 누런 색으로 송황색(松黃色)이라고도 한다.

영조대(1724~1776)의 세자 가례 때 재간택에 선발된 처자에게 궁에서 송화색 저고리를 내린 적이 있다. 송화색이나 치자색의 옷은 색이 주는 안정감 때문에 부녀자들이 즐겨 입었다. 또 궁중의 나인들 중 젊은 사람들은 노랑 저고리를 입을 수 있었는데, 이는 송화색이 중국 황제의 황금용포의 색과는 달랐기 때문에 가능했다.

조선시대 김경선이 저술한 『연원직지(燕轅直指)』에서 송화색의 기록을 볼 수 있다.

"… 보국사에 소상(塑像)을 세워서 그를 '포대 화상(布袋和尙)'이라 이름하여 송화색 옷을 입히고 오른손은 무릎을 어루만지고 왼손은 책을 들게 하였다.…"

232-240-88
9-2-66-0

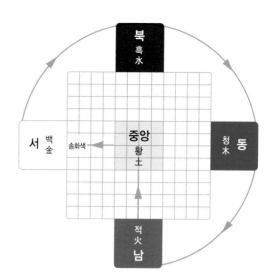

2GY 9/7 Pantone 100

계통색 이름 : 흐린 노란 연두

누비 회장 저고리 (조선시대)

232-240-88 9-2-66-0	254-117-27 0-54-86-0	214-22-20 13-91-86-3
232-240-88 9-2-66-0	239-179-201 5-29-7-0	126-173-204 51-16-3-0

232-240-88 9-2-66-0	170-133-187 33-41-2-0	249-71-97 0-73-40-0
232-240-88 9-2-66-0	224-183-29 12-24-89-0	148-213-192 42-0-19-0

북 흑 水

서 백 金 송화색 중앙 황 土 청 木 동

적 火 남

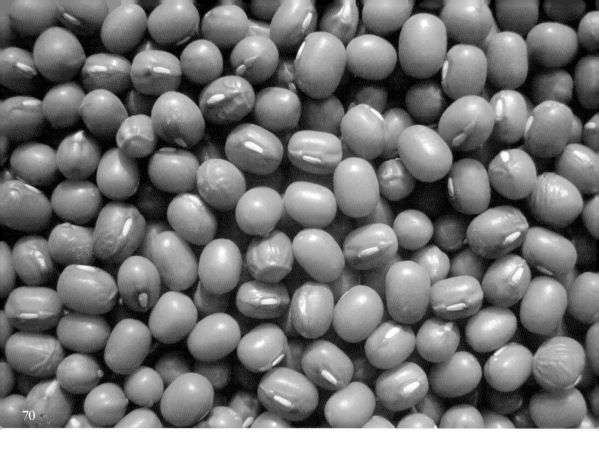

▌▌두록색 豆綠色

　두록색은 송화색보다 연둣빛이 적고 약간 어두운 색으로 아황색(牙黃色)과 비슷한 색이다. 이 색은 명도가 낮으며, 침착하고 깊이가 있다. 계통색 이름은 흐린 노랑 (5Y 8/6)이다. 두록색은 콩의 낟알 색으로 연둣빛과 금빛을 극소하게 띠고 있다.

　조선시대 여인들의 복식은 신분의 상하와 귀천을 가리기 위한 의복 규제가 있었다. 서인의 의복은 색상도 단조롭고 사용된 직물 역시 양반가의 부녀자나 기녀에 비해 소박하였다. 저고리의 모양은 양반가의 것과 유사하였으나 주로 사용된 색상은 흰색이나 두록색 등을 사용하였다.

　『일성록(日省錄)』영조편에 보면, 망자를 염할 때에도 두록색 배자(背子)와 장의(長衣)를 사용한 기록이 있다.

218-200-110
14-17-53-0

4Y 8/4.6 Pantone 7508

● **계통색 이름 : 흐린 노랑**

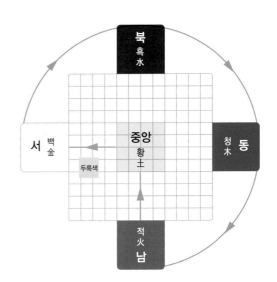

두록 부금 곁마기
조선시대 순조의 셋째 딸 덕온공주의 옷이다. 곁마기는 부녀자의 외출용
웃옷으로 저고리보다 길고 품이 넓은 것이 특징이다.

218-200-110 14-17-53-0	235-222-30 8-10-89-0	254-117-27 0-54-86-0	218-200-110 14-17-53-0	235-146-184 6-42-8-0	73-151-50 71-11-91-1
218-200-110 14-17-53-0	231-182-68 9-26-70-0	34-33-118 91-80-15-2	218-200-110 14-17-53-0	246-229-124 3-9-49-0	151-214-196 41-0-17-0

치자색 梔子色

치자색은 치자나무의 열매로 물들인 빛깔로 붉은빛을 약간 띤 짙은 누런색이다. 계통색 이름은 진한 노랑(2.5Y 8/12)이며, 관용색 이름은 노른자색(2.5Y 8/12)이다.

치자 열매를 깨뜨려 물에 담가둔 것을 달여서 체에 걸러 내어 염색을 한다. 치자의 농도가 짙을수록 노란빛에 붉은 기운이 성한 주황색이 된다. 하지만 삼베나 모시, 무명, 명주 등 바탕이 다르면 색도 달리 나오게 된다.

조선 중기 권별이 쓴『해동잡록(海東雜錄)』에서 치자의 특징을 찾아볼 수 있다.

"… 치자(梔子)에는 네 가지 아름다움이 있는데, 꽃의 빛깔이 희고 윤기 있음이 첫째요, 꽃의 향기가 맑고 깨끗함이 둘째요, 겨울에도 잎을 갈지 않는 것이 셋째요, 열매로는 노란 물을 들일 수 있는 것이 그 넷째이다. …"

235-209-57
8-15-77-0

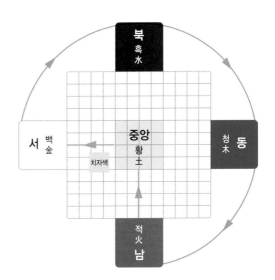

4.7Y 8.2/8.4 Pantone 135

● **계통색 이름** : 진한 노랑
● **관용색 이름** : 노른자색

중치막(中致莫, 중요민속자료)

235-209-57 8-15-77-0	170-133-187 33-41-2-0	254-117-27 0-54-86-0
235-209-57 8-15-77-0	235-146-184 6-42-8-0	73-151-50 71-11-91-1
235-209-57 8-15-77-0	171-165-157 33-26-26-0	136-112-121 45-45-34-3
235-209-57 8-15-77-0	249-71-97 0-73-40-0	151-214-196 41-0-17-0

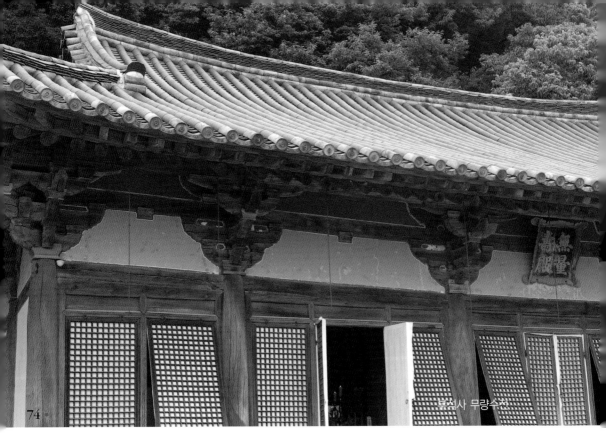

부석사 무량수전

자황색 赭黃色

　자황색은 노란 주황빛을 띤 황갈색 또는 황적색을 말하며, 붉은 황토나 황색 황토로 염색한 것이다.

　신라시대 성골층에서 자황색의 의복이 허락되다가 고려시대에 들어오면서 왕의 대조회(大朝會)복이 자황포였던 것으로 보아 당시 자황색은 최고 권력자만이 누릴 수 있는 상위의 색이었음을 짐작한다. 조선시대에도 자황색이 가장 높은 직위를 나타내는 색이었지만 과거 후삼국시대에는 주황색 계열의 자황색을 사용하였다.

　자황색은 늦가을 풍경화의 나뭇잎색으로 많이 활용되었다.

　"… 자황색은 등황에다 자석(赭石)을 가한 것인데, 늦가을에 창황색(蒼黃色)으로 된 수목(樹木)의 잎을 그리는 데 사용되었다. …" [청장관전서]

224-183-29
12-24-89-0

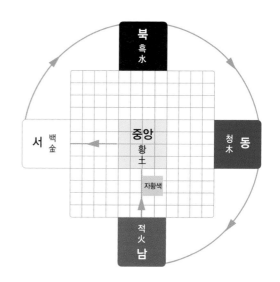

4Y 7.8/9.2 Pantone 143

● 계통색 이름 : 노랑
● 관용색 이름 : 바나나색

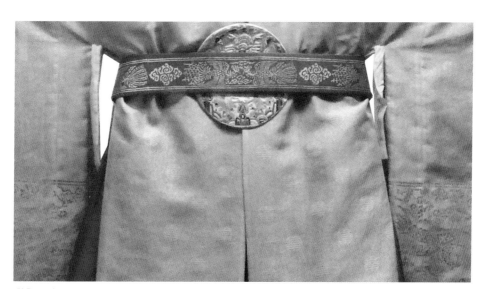

황후 대례복

224-183-29 12-24-89-0	255-181-0 0-29-100-0	214-22-20 13-91-86-3	224-183-29 12-24-89-0	227-143-126 10-42-37-0	249-71-97 0-73-40-0
224-183-29 12-24-89-0	214-22-20 13-91-86-3	34-33-118 91-80-15-2	224-183-29 12-24-89-0	255-255-255 0-0-0-0	181-223-83 29-0-70-0

▌ 지황색 芝黃色

지황색은 영지(靈芝) 버섯의 누런색으로, 황지(黃芝)라고도 한다. 계통색 이름은 흐린 노랑(5Y 8/6)이며, 관용색 이름은 겨자색(5Y 7/10)이다. 자황색보다는 붉은빛 이 약한 황색이다.

영지는 불로초라 일컫는 버섯으로 삿갓에 옻칠을 한 것처럼 윤이 나는데, 이로 인 해 찬란한 황색으로 묘사되거나 표현되어 왔다.

옛 문헌 『고려사절요(高麗史節要)』에 따르면, 자색포를 대신해서 지황색포를 사용 했다는 기록이 있다.

"… 내외의 관원을 병합하여 줄이고, 관직의 칭호가 상국(上國)과 같은 것은 모두 고쳤으며, 또 지황으로 자색의 도포를 대신하였다. …"

209-174-49
18-26-80-0

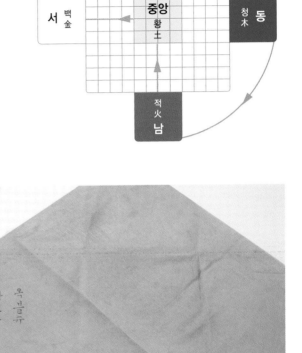

4Y 7.5/7.4 Pantone 130

● 계통색 이름 : 흐린 노랑
● 관용색 이름 : 겨자색

노리개 보자기

209-174-49 18-26-80-0	144-82-53 34-56-68-14	214-22-20 13-91-86-3

209-174-49 18-26-80-0	114-21-55 40-88-48-25	34-33-118 91-80-15-2

209-174-49 18-26-80-0	214-22-20 13-91-86-3	34-33-118 91-80-15-2

209-174-49 18-26-80-0	90-40-143 67-80-0-0	133-16-72 40-93-38-13

행황색 杏黃色

행황색은 살구색에 은행빛이 감도는 황색으로, 계통색 이름은 연한 노란 분홍 (5YR 8/8)이며, 관용색 이름은 살구색(5YR 8/8)이다.

행황색은 봄햇살처럼 따사롭고 풋풋하며 순박하다. 이 색은 치자나 황련, 홍화 등을 섞어서 색을 내는데 보자기, 버선, 주머니 등 생활 소품에 많이 사용되었다.

다산 정약용이 저술한 『여유당전서』에서 행황색의 표현을 볼 수 있다.

"… 맑은 가을 의장 행렬 갠 산 올라갈 제 (淸秋鹵簿上晴巒)

　　수많은 붉은 나무 임금 안장 비추는데 (紅樹千枝照御鞍)

　　번쩍이는 금빛 글자 붉은 깃발 펄럭이고 (茜赤旗翻金字晃)

　　차가운 북소리에 행황색 적삼 흔들리네 (杏黃衫動鼓聲寒) …"

253-167-76
0-35-64-0

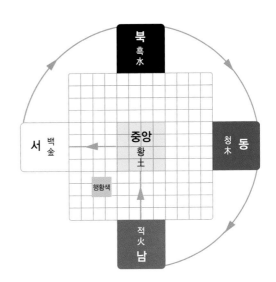

5.6YR 7.4/9.2 Pantone 714

● 계통색 이름 : 연한 노란 분홍
● 관용색 이름 : 살구색

조각보

253-167-76 0-35-64-0	237-28-87 4-90-38-0	34-33-118 91-80-15-2

253-167-76 0-35-64-0	181-223-83 29-0-70-0	224-34-142 8-88-0-0

253-167-76 0-35-64-0	148-213-192 42-0-19-0	114-21-55 40-88-48-25

253-167-76 0-35-64-0	242-242-164 5-3-34-0	88-149-30 65-15-100-1

▌▌ 적황색 赤黃色

적황색은 노란색에 붉은빛이 나는 주황색으로, 계통색과 관용색 이름은 주황 (2.5YR 6/14)이다. 우리말로는 등자나무의 열매라는 뜻으로 등색, 울금색이라고 써 왔으며 붉은색이 많으면 등적색, 노란기가 많으면 등황색 또는 황주라고 하였다.

『세종실록』에 보면, 다음과 같이 적황을 주황으로 표현하기도 하였다.

"… 임금께서 사헌부에 전지를 내려 다할(茶割)·유청(柳靑)·주황(朱黃) 등은 누른빛이 아니니 백성들로 하여 특별히 금하지 아니하여도 된다. …"

또한 『오주연문장전산고(五洲衍文長箋散稿)』 경사편에 보면, "서북 방성고(防城庫)에 못(池)을 파서 맹화유(猛火油)를 저축했는데 한 달이 되지 못해서 그 못의 흙이 모두 적황색으로 변하였다."라는 적황색 표현의 기록이 있다.

254-117-27
0-54-86-0

4.3YR 7/12 Pantone 716

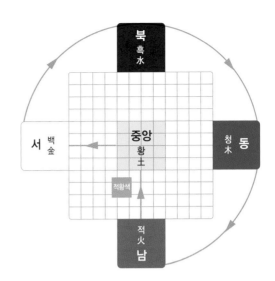

북 흑 水

서 백 숲 중앙 황 土 청 木 동

적황색

적 火 남

● 계통색 이름 : 주황
● 관용색 이름 : 주황

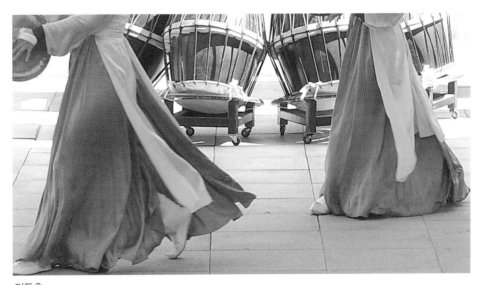

전통춤

254-117-27 0-54-86-0	235-222-30 8-10-89-0	214-22-20 13-91-86-3		254-117-27 0-54-86-0	253-167-76 0-35-64-0	148-213-192 42-0-19-0

254-117-27 0-54-86-0	235-222-30 8-10-89-0	34-33-118 91-80-15-2		254-117-27 0-54-86-0	235-222-30 8-10-89-0	18-15-15 72-66-66-76

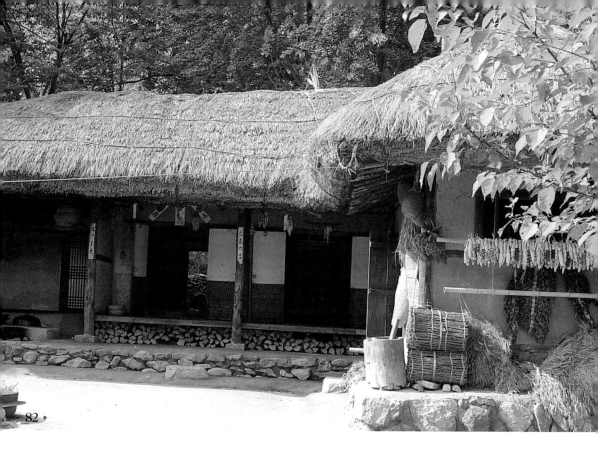

▌▌▌토황색 土黃色

토황색은 누런빛이 도는 진흙색으로 어두운 주황색이다. 계통색 이름은 밝은 황갈색(10YR 6/12)이며, 관용색 이름은 황토색(10YR 6/10)이다.

토황색은 황토와 홍색 염료를 섞어 만든다.

『조선왕조실록』 세종편에 보면, 임금께서 관리들의 의복에 대해 일일이 열거하며 토황색 사용을 금지한 기록이 있다.

"… 고려 사람이 흰옷 입기를 좋아하였기 때문에 조선에서는 불가하고, 토황색 옷은 중국에서 흉복(凶服)으로 여겼기 때문에 불가하며, 심홍색 옷은 여자들의 옷 색깔에 가깝기 때문에 불가하고, 남색 옷은 왜인의 옷과 유사하다고 하니 관리들의 의복에 모두 불가하다. …"

191-108-34
22-51-84-4

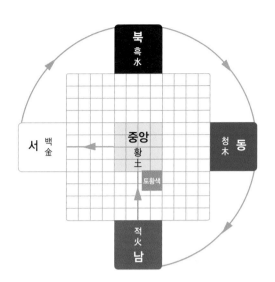

6.9YR 5.8/7.6 Pantone 1385

- **계통색 이름** : 밝은 황갈색
- **관용색 이름** : 황토색

어린이용 삼회장 저고리(조선시대)

191-108-34 22-51-84-4	131-54-24 32-68-84-24	103-38-36 39-73-67-34

191-108-34 22-51-84-4	239-179-201 5-29-7-0	231-182-68 9-26-70-0

191-108-34 22-51-84-4	171-165-157 33-26-26-0	136-112-121 45-45-34-3

191-108-34 22-51-84-4	171-165-157 33-26-26-0	181-223-83 29-0-70-0

▌▌▌ 토 색 土色

　토색은 흙색으로 우리말로는 땅색이다. 계통색 이름은 노란 갈색(10YR 5/10)이며, 관용색 이름은 황갈(10YR 5/10)이다.

　토(土)는 음과 양을 모두 포함하며 서로 대립됨이 없는 중화(中和)의 요소를 가지고 있다. 토색은 '누렇다' 라는 개념을 지니고 있어 옛날에는 주술적 의미로 출산일, 제삿날, 왕이 성묘갈 때 문 앞이나 길에 황토를 뿌려 사기(邪氣)를 중화시켰다고 한다.

　풍수지리에도 토색을 중요하게 다루고 있다. 토색이 길하지 않으면 인재가 나오지 않는다고 했다. 토색이 좋고 샘물이 맑으면 길지(吉地)이고, 반면에 흙이 질고 검붉은 진흙이나 사토로 물이 깨끗하지 못하면 흉지(凶地)로 보았다.

　땅색 표현은 다양하여 연한 땅색, 검은 땅색 등으로 구분하여 쓰였다.

146-96-36
34-49-82-13

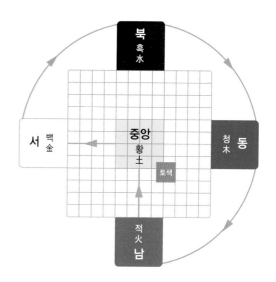

9.3YR 5.3/5.4 Pantone 1395

● 계통색 이름 : 노란 갈색
● 관용색 이름 : 황갈

하회마을

146-96-36 34-49-82-13	191-108-34 22-51-84-4	144-82-53 34-56-68-14	146-96-36 34-49-82-13	171-165-157 33-26-26-0	99-98-118 60-47-32-5
146-96-36 34-49-82-13	227-143-126 10-42-37-0	133-123-109 46-38-44-4	146-96-36 34-49-82-13	171-165-157 33-26-26-0	64-34-31 51-67-66-49

▌▌ 홍황색 紅黃色

홍황색은 노란빛이 있는 흐린 분홍색이다. 계통색 이름은 노란 분홍(10R 7/10)이며, 관용색 이름은 세먼 핑크(10R 7/10)이다. 홍황색은 부드럽고 따뜻한 색으로 감미롭고 즐거운 느낌을 준다.

『조선왕족실록』 세종편에 보면, 다음과 같은 홍황색의 표현이 실려 있다.

"… 진헌(進獻)하러 들여온 인삼을 포대에 담으면, 먼길에 수송하다가 파쇄되기 쉬우니, 오늘부터는 나무로 만든 궤짝에 담고, 또 표(表)나 전(箋)을 안팎 홍황색의 정(正) 오승(五升) 베로 짠 보자기에 싸도록 하시오. …"

또한 조선 전기의 학자 서거정의 시문집인 『사가집(四佳集)』에서는 홍황색을 기쁨의 상징색으로 표현하였다.

227-143-126
10-42-37-0

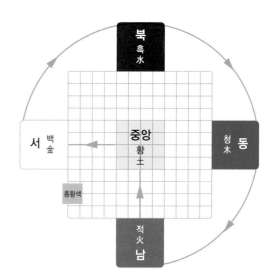

7.7R 7/5.7 Pantone 487

● **계통색 이름 : 노란 분홍**
● **관용색 이름 : 세먼 핑크**

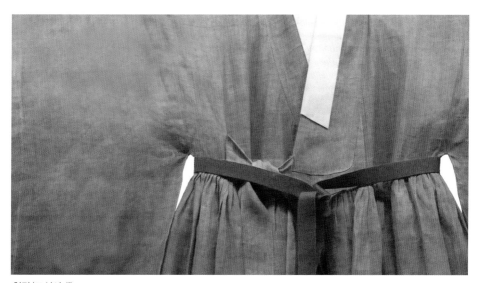

칠릭(조선시대)

227-143-126 10-42-37-0	178-138-98 29-38-52-1	214-22-20 13-91-86-3

227-143-126 10-42-37-0	214-22-20 13-91-86-3	34-33-118 91-80-15-2

227-143-126 10-42-37-0	255-255-255 0-0-0-0	214-22-20 13-91-86-3

227-143-126 10-42-37-0	239-179-201 5-29-7-0	122-117-182 53-43-0-0

서류함(조선시대)

▌▌ 자황색 紫黃色

 자황색은 자줏빛이 있는 황색이며, 계통색 이름은 탁한 노란 주황(7.5YR 6/6)이
고, 관용색 이름은 가죽색(7.5YR 6/6)이다.

 고려시대에는 사영 및 관영에서 염직물을 생산했는데 이때 염색된 자황색이 유명
했다고 한다. 조선시대 성종 15년에는 자황색의 명주로 용포(龍袍)를 만들어 입었
으나, 선조 29년이 되자 자황색은 중국에서도 특별히 규제하는 색이므로 조선 백관
(百官)의 복색으로는 부당하다고 하여 자황색의 사용을 금하였다.

 『승정원일기(承政院日記)』에 보면, 자황색 흙빛이 길하다는 내용이 실려 있다.

 "… 흙빛을 간심(看審)했더니, 자황색으로 밝고 윤택하였다. 혈을 깊이 파 들어갈
수록 자황색 흙빛인데 밝고 윤택한 것이 처음보다 더욱 좋아졌다. …"

178-138-98
29-38-52-1

7.6YR 6.4/3.2 Pantone 4665

● 계통색 이름 : 탁한 노란 주황
● 관용색 이름 : 가죽색

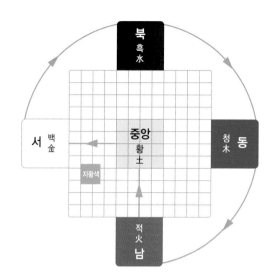

북
흑
水

서 백
金

중앙
황
土

자황색

청 동
木

적
火
남

연화문단 장의(蓮花紋緞 長衣)

178-138-98 29-38-52-1	144-82-53 34-56-68-14	64-34-31 51-67-66-49

178-138-98 29-38-52-1	227-143-126 10-42-37-0	171-165-157 33-26-26-0

178-138-98 29-38-52-1	158-123-149 38-44-21-0	92-81-80 57-50-49-17

178-138-98 29-38-52-1	93-32-106 63-83-22-5	133-16-72 40-93-38-13

금색 단청

▦ 금 색 金色

금색은 황금과 같이 광택이 나는 누런색이다. 오방색 중에서 중앙에 위치하며 황색을 대표한다. 삼국시대의 화려했던 문명에는 금을 빼놓을 수 없다. 금은 왕이나 왕족들의 부나 권력의 상징이었다. 당시의 왕관이나 장신구의 세공과 디자인은 우리 민족의 뛰어난 예술성과 섬세함의 극치라 할 수 있다.

『조선왕조실록』 정조편에 보면, 금색의 사용을 금지한 기록이 있다.

"… 금색·은색의 노포화(露布花, 금종이나 은종이로 만든 꽃)를 사용하는 자는 형장 80대로 처벌하였습니다. 이것은 모두 훌륭한 덕을 갖춘 열성조(列聖朝)께서 몸소 근검 절약을 실천하여 보여줌으로써 백성을 교화하여 풍속을 정립시키고자 함이었습니다. …"

255-181-0
0-29-100-0

Pantone 1235

● 계통색 이름 : 노랑
● 관용색 이름 : 노랑

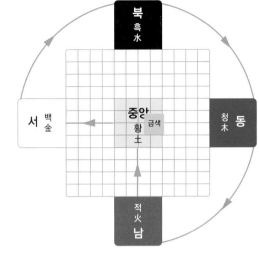

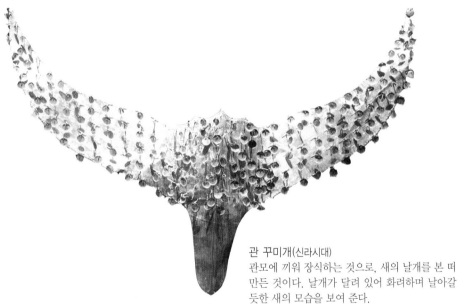

관 꾸미개(신라시대)
관모에 끼워 장식하는 것으로, 새의 날개를 본 떠 만든 것이다. 날개가 달려 있어 화려하며 날아갈 듯한 새의 모습을 보여 준다.

255-181-0 0-29-100-0	235-222-30 8-10-89-0	254-117-27 0-54-86-0		255-181-0 0-29-100-0	235-222-30 8-10-89-0	214-22-20 13-91-86-3
255-181-0 0-29-100-0	235-222-30 8-10-89-0	165-27-136 34-89-1-0		255-181-0 0-29-100-0	214-22-20 13-91-86-3	18-15-15 72-66-66-76

Part 03

청록색계

▌▐ 청 색 靑色

　청색은 밝은 남색으로 창조, 생명, 신생을 상징하는 색이며, 오방정색으로 오행 중 목(木)행이고, 양기(揚氣)가 가장 강한 곳이다. 방위로는 동쪽에 속하며, 계절로는 봄을 뜻한다. 감성적인 의미는 기쁨이고, 인(仁)을 가리킨다.

　우리나라의 청색은 쪽빛으로 표현되었는데, 짙게 염색하면 감색(紺色)이 된다. 산뜻한 쪽빛을 감청(紺靑) 또는 아청(鴉靑)이라 하여 왕비와 세자빈의 스란치마에 사용하였다.

　『승정원일기』에 보면, 청색은 품계를 구분하는 색으로 쓰이기도 했다.

　"… 붉은색 · 녹색 · 검은색 · 황색은 조하(朝賀)와 제향 때 쓰고, 금색 · 비색 · 청색 · 자색은 품계를 구분하는 데 쓰였다. …"

41-39-112
88-77-23-0

6.8PB 3.3/9.2 Pantone 7455

● 계통색 이름 : 파랑
● 관용색 이름 : 밝은 남색

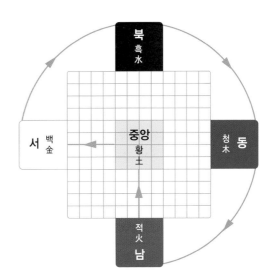

북
흑
水

서 백
　 금

중앙
황
土

청
木 동

적
火
남

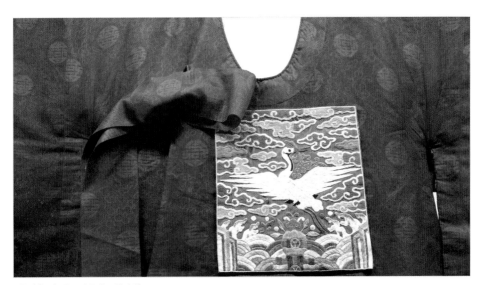

상복(常服) 문무관용 (조선시대)

• 95

41-39-112 88-77-23-0	235-222-30 8-10-89-0	214-22-20 13-91-86-3
41-39-112 88-77-23-0	235-146-184 6-42-8-0	224-34-142 8-88-0-0

41-39-112 88-77-23-0	181-223-83 29-0-70-0	214-22-20 13-91-86-3
41-39-112 88-77-23-0	235-209-57 8-15-77-0	73-131-187 73-30-0-0

‖ 벽 색 碧色

벽색은 쪽염색이나 암척초(닭의 장풀과의 1년생풀) 꽃으로 즙을 내어 물들인 담청색
이며, 청색과 백색의 오방간색이다. 계통색 이름은 선명한 파랑(2.5PB 5/12)이다.

벽색은 암척초로 염색하여 밝고 푸른빛의 청벽색(靑碧色)보다 곱고 짙푸른 색조를
띠고 있다.

『조선왕조실록』 세종편에 보면, 삼군의 깃발색 중 청색이 흑색과 유사하여 벽색
으로 대체해 달라는 기록이 있다.

"… 청색이 흑색과 서로 유사하여 교체하고자 하옵니다. 벽색(碧色)은 방위의 개
념에서 동쪽에 위치하고 목(木)을 상징하므로 깃발의 색을 청색에서 벽색으로 대체
하도록 허락하여 주시옵소서. …"

73-131-187
73-30-0-0

2.7PB 5.7/10.7 Pantone 2925

● 계통색 이름 : 선명한 파랑
● 관용색 이름 : 시안

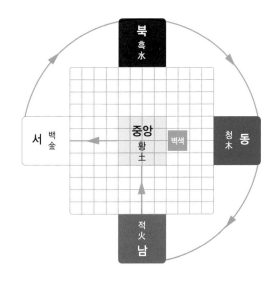

북
흑
水

서 백
金

중앙
황
土

벽색

청
木 동

적
火
남

안경집
안경을 보관하거나 휴대하기 위한 용구이다. 안경이 우리나라
에 언제 들어왔는지에 대해서는 확실하지는 않으나, 임진왜란
을 전후하여 전래되었던 것으로 짐작한다.

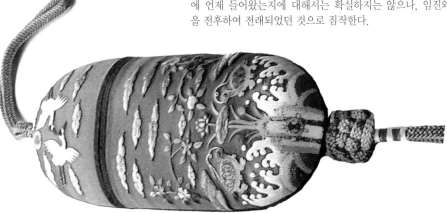

| 73-131-187 73-30-0-0 | 255-255-255 0-0-0-0 | 235-222-30 8-10-89-0 | 73-131-187 73-30-0-0 | 242-242-164 5-3-34-0 | 148-213-192 42-0-19-0 |

| 73-131-187 73-30-0-0 | 213-213-215 16-11-8-0 | 34-33-118 91-80-15-2 | 73-131-187 73-30-0-0 | 255-255-255 0-0-0-0 | 122-117-182 53-43-0-0 |

천청색 天青色

　천청색은 우리나라의 맑고 파란 하늘색으로 연한 파랑이다. 계통색 이름은 연한 파랑(7.5B 7/8)이며, 관용색 이름은 하늘색(7.5B 7/8)이다.

　천청색은 쪽물을 넣어 옅게 염색하고, 짙게 염색할 때에는 소목을 사용하였다. 비슷한 용어로 아주 엷은 파란색을 말하는 천청색(淺靑色)이 있다.

　『조선왕조실록』 정조편에 혜경궁 홍씨의 복색을 천청색으로 정한 기록이 있다.

　"… 대저 천청색은 동조(東朝, 한나라 황태후)의 복색이었는데 자색으로 제도를 정하고 난 뒤 지금은 동조에서 사용하지 않는다. 따라서 조선에서 천청색을 사용하여도 아무런 의의가 없는 것이니 더이상 논의 없이 혜경궁의 복색을 천청색으로 결정하는 것이 적합하겠다. …"

126-173-202
51-16-4-0

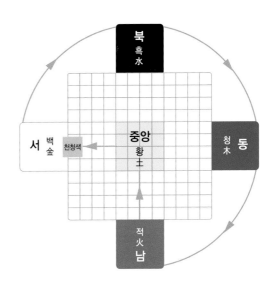

북 흑 水

서 백 金　천청색　중앙 황 土　청 木 동

적 火 남

1.2PB 6.9/7.1 Pantone 292

● 계통색 이름 : 연한 파랑
● 관용색 이름 : 하늘색

두루마기

126-173-202 51-16-4-0	255-255-255 0-0-0-0	235-222-30 8-10-89-0	126-173-202 51-16-4-0	213-213-215 16-11-8-0	116-194-152 55-2-36-0
126-173-202 51-16-4-0	255-255-255 0-0-0-0	34-33-118 91-80-15-2	126-173-202 51-16-4-0	242-237-211 5-5-14-0	73-131-187 73-30-0-0

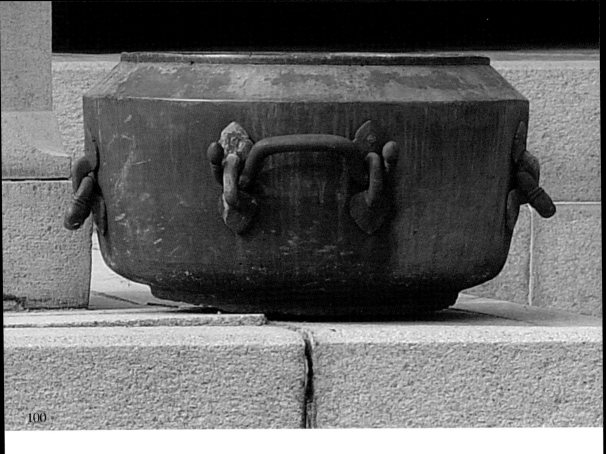

▌▌▌ 벽청색 碧靑色

　벽청색은 밝은 푸른 청색으로 구리에 녹이 나서 생기는 푸른 빛깔을 말한다. 계통색 이름은 밝은 파랑(2.5PB 6/10)이다.

　벽청색은 청동 향로, 청동 등잔, 범종(梵鐘) 등에서 찾아볼 수 있다.

　벽청은 동(銅)으로 만들어지는 녹청이며, 이것은 동록(銅綠)을 의미한다. 녹청의 착색 재료는 황동판에 식초를 칠하여 색을 얻는데, 이 색은 불교 전래 이전부터 사용하여 왔고, 고분 벽화에도 사용되었다.

　『조선왕조실록』 연산군편에 보면, 벽청색의 비단을 들이게 한 기록이 있다.

　"… 짙은 벽청색의 무늬 없는 비단 2필, 짙은 청백(靑白) 꽃무늬 비단 2필, 다홍색 비단 2필, 초록색 비단 2필, 짙은 녹황 유청색 비단 2필을 들이게 하였다. …"

74-95-159
73-49-7-0

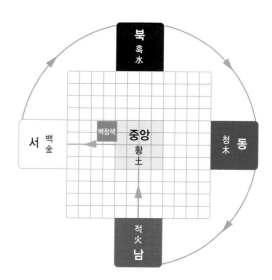

5.4PB 4.9/8.5 Pantone 646

● 계통색 이름 : 밝은 파랑

• 101

영기(令旗, 조선시대)

| 74-95-159 73-49-7-0 | 242-242-164 5-3-34-0 | 148-213-192 42-0-19-0 |
| 74-95-159 73-49-7-0 | 171-165-157 33-26-26-0 | 18-15-15 72-66-66-76 |

| 74-95-159 73-49-7-0 | 126-173-202 51-16-4-0 | 34-33-118 91-80-15-2 |
| 74-95-159 73-49-7-0 | 255-255-255 0-0-0-0 | 170-133-187 33-41-2-0 |

채색화

∥ 청현색 青玄色

청현색은 푸른빛이 도는 검은색으로 흑청색을 말한다. 계통색 이름은 어두운 파랑(2.5PB 2/4)이다. 깊은 청색을 내는 데는 쪽으로 염색하고, 어두운 푸른색을 내는 데는 노목과 양매로 염색한다.

결혼 풍습으로 신랑은 단령포라는 자색 관복이나 청현색 관복을 예복으로 입는데, 자색 관복은 원래 세자의 복식이지만 혼인날만은 평민에게도 허용되었다. 일품관(一品官)의 최고급 흉배와 서대(犀帶)도 이날은 착용할 수 있었다.

다산 선생의 『여유당전서』에서 청현색 사용에 관한 기록을 볼 수 있다.

"… 조선시대에 당상관이 남색 칠릭(무관이 입던 옷)을 입은데 반하여, 당하관은 청현색 칠릭을 입었다. …"

52-59-105
80-63-29-9

5.3PB 3.8/5.5 Pantone 5405

● 계통색 이름 : 어두운 파랑
● 관용색 이름 : 인디고 블루

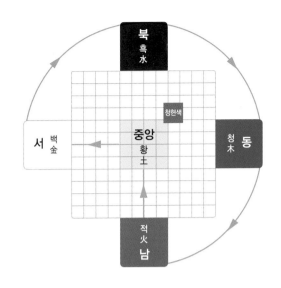

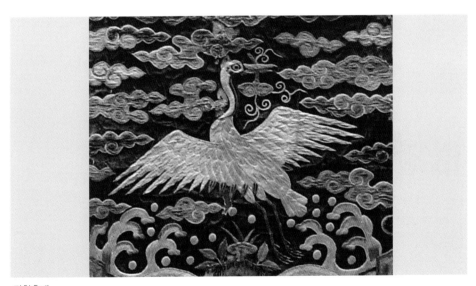

단학흉배

52-59-105 80-63-29-9	213-213-215 16-11-8-0	126-173-202 51-16-4-0

52-59-105 80-63-29-9	255-255-255 0-0-0-0	95-190-155 63-0-35-0

52-59-105 80-63-29-9	255-255-255 0-0-0-0	34-33-118 91-80-15-2

52-59-105 80-63-29-9	133-123-109 46-38-44-4	40-100-91 84-33-53-10

||| 감 색 紺色

감색은 검은빛을 띤 짙은 남색이다. 계통색 이름은 남색(5PB 2/4)이며, 관용색 이름은 감색이다. 청색 계열에서 흔하게 사용하는 색이다. 감색은 청색과 적색이 섞인 것으로, 적색을 먼저 염색한 다음 그 위에 남색으로 물들인 것이다.

박물관 유물을 살펴보면, 황태자의 의복과 조선시대 무관의 의복인 내갑의가 감색 무명이다. 또한 공주 무령왕릉에서 황색, 감색, 녹색, 청색의 옥이 발굴된 적이 있는 것으로 보아 우리 민족은 오래 전부터 감색을 즐겨 사용한 것으로 보인다.

"… 세조는 그 성품이 참으로 공경스럽고 검소하였다. 내가 언젠가 내전(內殿)에 들어가 임금을 뵌 적이 있었는데, 이때 보니 감색(紺色)의 무명옷과 호구(虎裘)를 입고 계셨다.…" [임하필기]

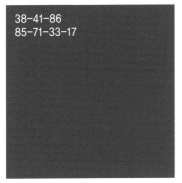

38-41-86
85-71-33-17

5.5PB 3.2/5.2 Pantone 534

● 계통색 이름 : 남색
● 관용색 이름 : 감색

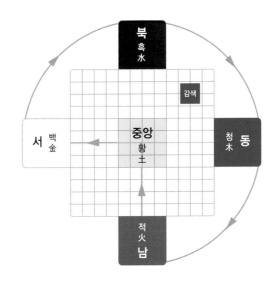

북
흑
水

감색

서 백
金

중앙
황
土

청
木
동

적
火
남

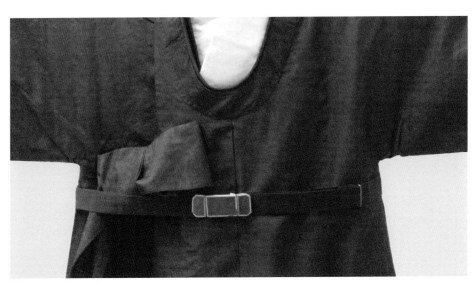

단령(丹領, 1800년대)

38-41-86 85-71-33-17	114-135-169 56-33-13-0	170-133-187 33-41-2-0

38-41-86 85-71-33-17	255-255-255 0-0-0-0	158-123-149 38-44-21-0

38-41-86 85-71-33-17	255-255-255 0-0-0-0	92-81-80 57-50-49-17

38-41-86 85-71-33-17	171-165-157 33-26-26-0	99-98-118 60-47-32-5

십장생 자수

▌▌▌ 군청색 群靑色

　군청색은 고운 광택이 나는 짙은 남색이다. 계통색 이름은 남색(7.5PB 2/8)이며, 관용색 이름은 군청(7.5PB 2/8)이다.

　문화재청에서 지정한 군청의 안료는 울트라마린(ultramarine)이다.

　옛 기록에는 군청을 짙은 남색으로 표현하였는데, 이청(二靑), 삼청(三靑)으로 구분하여 사용하기도 한다. 이청은 흰빛이 도는 군청색이고, 삼청은 하늘빛과 같은 푸른빛의 군청색이다.

　"… 여름철에 입는 것은 오로지 마포(麻布)뿐이며, 마포에는 다른 색이 없기 때문에 염색(染色)을 해서 입게 하고, 여러 조정 대신의 옷을 짙은 남색(藍色), 혹은 붉고 검은 홍흑색(紅黑色)을 쓰게 명하였다. …" [태종실록]

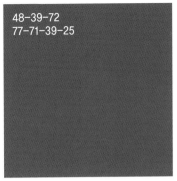

48-39-72
77-71-39-25

7.8PB 3.1/3.5 Pantone 7546

● 계통색 이름 : 남색
● 관용색 이름 : 군청

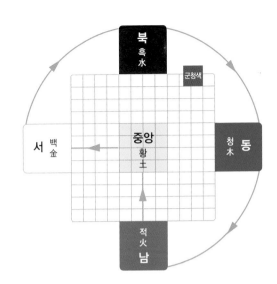

북
흑
水

군청색

서 백
 金

중앙
황
土

청 동
木

적
火
남

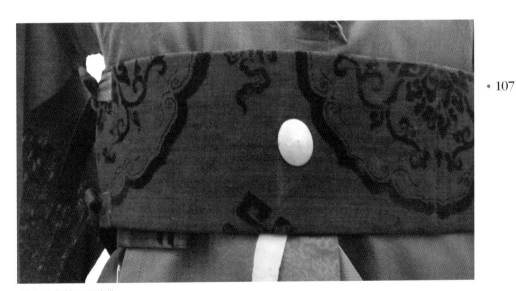

군복 허리띠(1800년대)

48-39-72 77-71-39-25	146-96-36 34-49-82-13	73-151-50 71-11-91-1

48-39-72 77-71-39-25	144-82-53 34-56-68-14	92-81-80 57-50-49-17

48-39-72 77-71-39-25	133-123-109 46-38-44-4	64-34-31 51-67-66-49

48-39-72 77-71-39-25	133-123-109 46-38-44-4	18-15-15 72-66-66-76

• 107

▌▌▌ 남 색 藍色

　남색은 진한 푸른빛이다. '람(藍)'은 '쪽'이라는 풀을 말하며, 이 '쪽'에서 나온 색이 남색이다. 계통색 이름과 관용색 이름은 남색(7.5PB 2/6)이다.

　아주 짙은 남색을 가지색, 군청색, 암청색, 농람, 남전이라 하며, 약간 노란빛이 감도는 청색을 제남색(霽藍色)이라 한다.

　『조선왕조실록』세종편에 보면, 조정의 관리들이 모두 푸른 옷을 입는데 염료가 비싸서 남색 옷으로 변경하자는 건의에 대해 세종은 다음과 같은 명을 내린다.

　"… 남색 옷은 왜인의 옷과 유사하여 불가하다. 푸른 빛깔의 염료가 비록 값이 높다고 하더라도 군사(軍士)에 이르기까지 모두가 이미 갖추었는데, 어찌 어려울 것이 있겠는가. 더구나 항상 입는 옷도 아닌데 …."

64-23-100
76-87-22-7

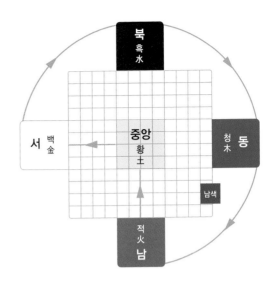

2.2P 3.2/8 Pantone 7447

● 계통색 이름 : 남색
● 관용색 이름 : 남색

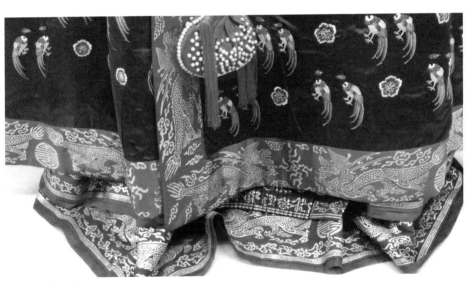

치마(세종박물관)

64-23-100 76-87-22-7	231-211-157 9-14-33-0	73-151-50 71-11-91-1

64-23-100 76-87-22-7	181-223-83 29-0-70-0	214-22-20 13-91-86-3

64-23-100 76-87-22-7	146-96-36 34-49-82-13	73-121-52 69-25-38-8

64-23-100 76-87-22-7	99-98-118 60-47-32-5	18-15-15 72-66-66-76

수수꽃다리

‖‖‖ 연람색 軟藍色

연람색은 연한 남빛으로, 계통색 이름은 탁한 보라(5P 4/6)이다.

　조선시대 정조 때 재궁(梓宮, 왕 또는 왕비의 관)에 넣은 의복 중에 연람궁초협수주의(軟藍宮綃狹袖周衣), 연람유문단장의(軟藍有紋緞長衣) 등의 품목이 있었고, 소렴(小殮)할 때도 연람색 의대를 착용하였다.

　조선시대 내방가사인『화전가(花煎歌)』에는 연한 남빛을 '연반물'이라 적고 있다.

"… 동해(東海)에 고운 명주 잔줄 지어 누벼 입고

　　추양(秋陽)에 바랜 베를 연반물 들여 입고

　　선명(鮮明)하게 나와 서서 좋은 풍경 보려하고

　　가려강산(佳麗江山) 찾았으되 용산을 가려니와 …"

100-46-129
62-77-12-1

3.6P 4.1/8.9 Pantone 2583

● 계통색 이름 : 탁한 보라

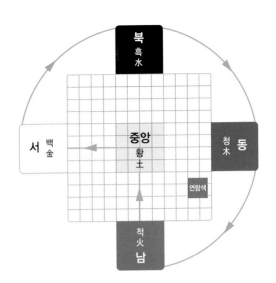

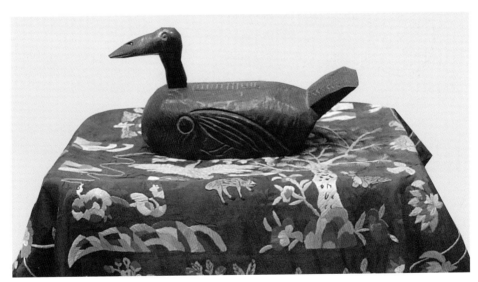

목기러기와 연람색 보자기

100-46-129 62-77-12-1	231-211-157 9-14-33-0	214-22-20 13-91-86-3		100-46-129 62-77-12-1	224-34-142 8-88-0-0	214-22-20 13-91-86-3

100-46-129 62-77-12-1	181-223-83 29-0-70-0	34-33-118 91-80-15-2		100-46-129 62-77-12-1	239-179-201 5-29-7-0	34-33-118 91-80-15-2

▌ 벽람색 碧藍色

벽람색은 보라빛을 띤 푸른색으로, 계통색 이름은 탁한 보라(5P 4/6)이다. 옛 문헌을 살펴보면, 벽람(碧藍)을 남벽(藍碧)으로 표현하기도 하였다.

『백담선생문집』에서는 계류정심람벽(溪流淨深藍碧)이라 하여 시냇물을 벽람색으로 표현하였고, 조선시대 함허 스님의 '천군태연백체종령(天君泰然百體從令)'이란 시에서는 호승의 푸른 눈을 벽람(藍碧)으로 표현하고 있다.

"… 호승의 푸른 눈이 쪽에서 나왔던가 (胡僧眼豈從藍碧)

신선의 붉은 얼굴 술 취함이 아니다 (仙客顏非假酒紅)

옥은 본래 티가 없어 그 빛 또한 좋거니 (玉本無瑕光亦好)

마음밭이 깨끗하면 외모도 그 같으리 (心田苟淨貌相同) …"

113-92-148
57-54-14-0

8.7PB 5.3/5.9 Pantone 667

● 계통색 이름 : 탁한 보라

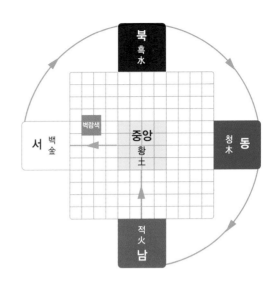

북 흑 水

벽람색

서 백 金 중앙 황 土 청 木 동

적 火 남

편경(조선시대)

113-92-148 57-54-14-0	242-242-164 5-3-34-0	47-135-91 82-16-65-2	113-92-148 57-54-14-0	239-179-201 5-29-7-0	148-213-192 42-0-19-0
113-92-148 57-54-14-0	181-223-83 29-0-70-0	254-117-27 0-54-86-0	113-92-148 57-54-14-0	231-211-157 9-14-33-0	122-117-182 53-43-0-0

▌ 숙람색 熟藍色

　숙람색은 푸른빛이 있는 탁한 보라색이며, 계통색 이름은 탁한 보라(5P 4/6)이다. 쪽에서 숙람색의 깊은 색을 만드는데, 숙람색을 남숙색(藍熟色)이라고도 하였다.

　『조선왕조실록』 세조편에 보면, "수령(受領)한 물건을 일일이 회계하니 소청저사(素靑紵絲) 2필, 소록저사(素綠紵絲) 2필, 숙홍초(熟紅綃) 2필, 숙람초(熟籃綃) 2필이었다."라는 숙람색의 기록이 남아 있다.

　또한 『임하필기』에도 다음과 같은 숙람색의 기록을 찾아볼 수 있다.

　"… 심암 조두순(心菴 趙斗淳)이 항상 심공의 일을 말하기를 남숙초도포(藍熟綃道袍)에 부죽립(付竹笠)을 쓰고 오려마(烏驪馬)에 걸터앉으면, 화려한 안장이 번쩍번쩍 빛을 내었다. …"

77-45-93
67-73-31-13

3.2P 3.6/5　Pantone 5275

● 계통색 이름 : 탁한 보라
● 관용색 이름 : 포도색

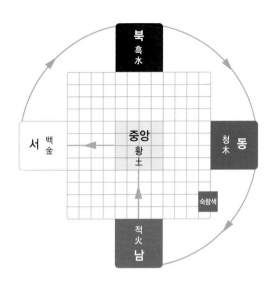

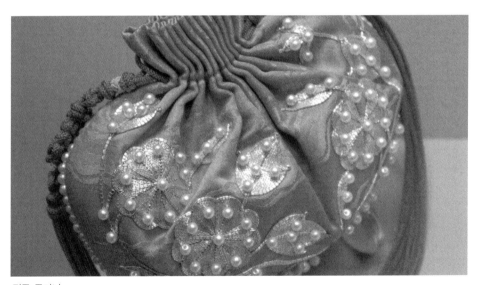

진주 주머니

| 77-45-93 67-73-31-13 | 255-255-255 0-0-0-0 | 101-47-130 62-77-12-0 | | 77-45-93 67-73-31-13 | 158-123-149 38-44-21-0 | 114-21-55 40-88-48-25 |
| 77-45-93 67-73-31-13 | 170-133-187 33-41-2-0 | 76-30-79 65-81-34-18 | | 77-45-93 67-73-31-13 | 173-165-158 32-26-26-0 | 64-34-31 51-67-66-49 |

화조영모도

▌▌▌ 삼청색 三靑色

삼청(三靑)은 그림 그릴 때 쓰는 진채(眞彩)의 한 가지로 하늘빛과 같은 푸른빛이다. 계통색 이름은 선명한 파랑(2.5PB 5/12)이다.

동양화에서 하늘색의 푸른 빛깔을 내는 물감을 삼청이라고도 한다.

청색에는 이청(二靑)과 삼청(三靑)이 있는데, 이청은 일반 청색보다 약간 짙은 청색을 말하며, 삼청은 하늘빛의 푸른색을 일컫는다. 단청의 안료로 빛을 낼 때 삼청·군청·먹의 순서로 사용하기도 한다.

『조선왕조실록』에 보면, 경상도 관찰사가 삼청 등 당채색을 무역한 기록이 있다.

"… 이청(二靑)·삼청(三靑)·대청(大靑)·하엽(荷葉)·대록(大綠) 등 채색이 부족할 듯하니, 가외로 더 수입해 오도록 하라. …"[광해군 10년]

77-77-150
72-59-8-0

7.4PB 4.6/9.7 Pantone 7456

● 계통색 이름 : 선명한 파랑

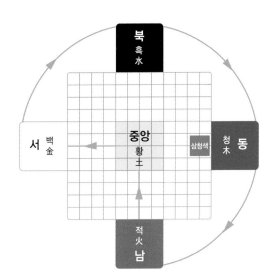

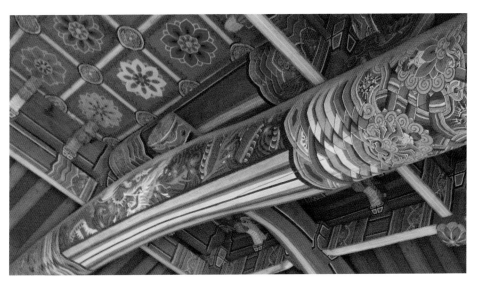

단 청

| 77-77-150 72-59-8-0 | 255-255-255 0-0-0-0 | 38-41-86 85-71-33-17 |
| 77-77-150 72-59-8-0 | 253-167-76 0-35-64-0 | 214-22-20 13-91-86-3 |

| 77-77-150 72-59-8-0 | 255-255-255 0-0-0-0 | 34-33-118 91-80-15-2 |
| 77-77-150 72-59-8-0 | 218-200-110 14-17-53-0 | 99-98-118 60-47-32-5 |

⫿ 흑청색 黑靑色

흑청색은 어둡고 탁한 푸른색으로, 계통색 이름은 어두운 회청색(2.5PB 3/2)이다.

옛날 임금들의 대례복에 놓은 수를 보불이라고 하는데, 보(黼)는 도끼 모양의 흑백색 수를 놓은 것이고, 불(黻)은 아(亞)자 모양의 흑청색 수를 놓은 것이다.

『승정원일기』에 보면, "국자감(國子監) 유생들의 유복은 남색 비단으로 만들고 청흑색으로 연(緣)을 달았는데, 그 연이 소매 끝까지 닿았었다."라는 기록이 있다. 이와 같이 예전에는 흑청색(黑靑色)을 청흑색(靑黑色)으로 표현하기도 하였다.

또한 『조선왕조실록』 중종편에도 해질 무렵의 빛을 청흑색으로 표현한 글이 있다.

"… 안쪽은 자황색(紫黃色)이었고 바깥은 청흑색(靑黑色)으로 진시(오전 일곱 시부터 아홉 시까지) 말경에 이르러 없어졌다. …"

97-94-116
63-51-36-0

5.7PB 5/3.2 Pantone 8201

● **계통색 이름 : 어두운 회청색**

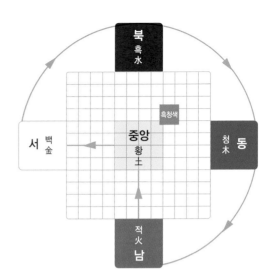

교명(敎命, 조선시대)

97-94-116 63-51-36-0	171-165-157 33-26-26-0	158-123-149 38-44-21-0
97-94-116 63-51-36-0	227-232-221 11-5-9-0	92-81-80 57-50-49-17
97-94-116 63-51-36-0	227-232-221 11-5-9-0	178-138-98 29-38-52-1
97-94-116 63-51-36-0	255-255-255 0-0-0-0	34-33-118 91-80-15-2

▌▌ 청벽색 青碧色

청벽색은 밝고 푸른 청색이며, 계통색 이름은 흐린 파랑(2.5PB 6/6)이다.

약초학 연구서인 『본초강목(本草綱目)』에 보면, 암척초 꽃으로 즙을 내어 염색하면 밝고 푸른빛이 난다고 적고 있다.

청벽색(青碧色)은 제사 복식 등에 많이 사용되었으며, 일상생활 속에서도 이 색의 이름이 흔히 쓰였다.

『조선왕조실록』 세종편에 보면, "부인들은 아황(鵝黃)·청벽(青碧)·조백(皁白)으로 의복과 신발을 만들었다."라는 청벽색의 기록이 있다.

또한 조선 숙종 4년 홍만선이 지은 『산림경제(山林經濟)』에 보면, "현삼(玄蔘)은 7월에 청벽색의 꽃이 핀다."라고 하였다.

114-136-169
56-32-13-0

3.6PB 6/6 Pantone 645

● 계통색 이름 : 흐린 파랑

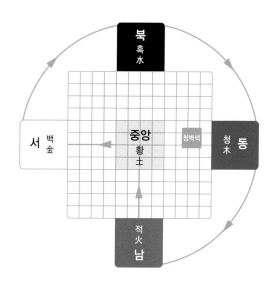

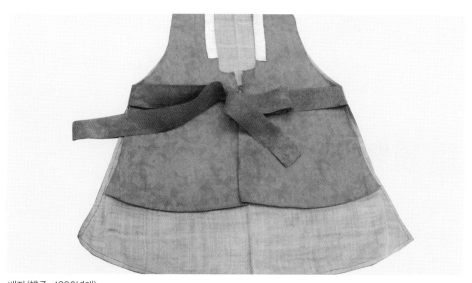

배자(褙子, 1890년대)

114-136-169 56-32-13-0	171-165-157 33-26-26-0	158-123-149 38-44-21-0

114-136-169 56-32-13-0	255-255-255 0-0-0-0	18-15-15 72-66-66-76

114-136-169 56-32-13-0	126-173-204 51-16-3-0	92-81-80 57-50-49-17

114-136-169 56-32-13-0	170-133-187 33-41-2-0	18-15-15 72-66-66-76

수국

▌▌▌담청색 淡靑色

담청색은 맑고 엷은 청색을 말한다. 계통색 이름은 밝은 파랑(2.5PB 6/10)이고, 관용색 이름은 시안(2.5PB 6/10)이다.

『조선왕조실록』 세종편에 보면, 다음과 같은 담청색 사용의 기록이 있다.

"… 대비(大妃)의 대상(大祥, 사람이 죽은 지 두 돌만에 지내는 제사) 후에 윗사람과 아랫사람이 모두 담청색과 회색을 사용하되, 미처 준비하지 못한 사람은 일반적으로 흑마포(黑麻布)의 담토홍의(淡土紅衣)를 입게 하라. …"

또한 『일성록』에서, 정조가 종묘에 배알할 때에는 시위(侍衛)도 담청색으로 복색을 정하여 입으라는 명을 내린 기록이 있는 것으로 보아 담청색은 궁중문화에서 널리 사용되었던 것으로 보인다.

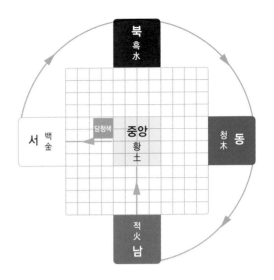

68-125-157
75-31-18-0

9.2B 5.5/7.3 Pantone 7459

● 계통색 이름 : 밝은 파랑
● 관용색 이름 : 시안

매 듭
끈목을 소재로 하여 그 끝을 여러 가지 모양으로 맺는
기법을 말한다.

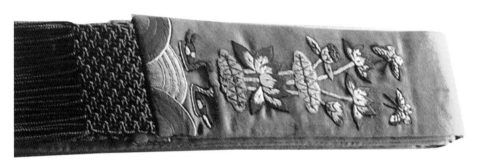

| 68-125-157 75-31-18-0 | 255-255-255 0-0-0-0 | 73-151-50 71-11-91-1 | 68-125-157 75-31-18-0 | 171-165-157 33-26-26-0 | 18-15-15 72-66-66-76 |
| 68-125-157 75-31-18-0 | 242-242-164 5-3-34-0 | 148-213-192 42-0-19-0 | 68-125-157 75-31-18-0 | 255-255-255 0-0-0-0 | 126-173-202 51-16-4-0 |

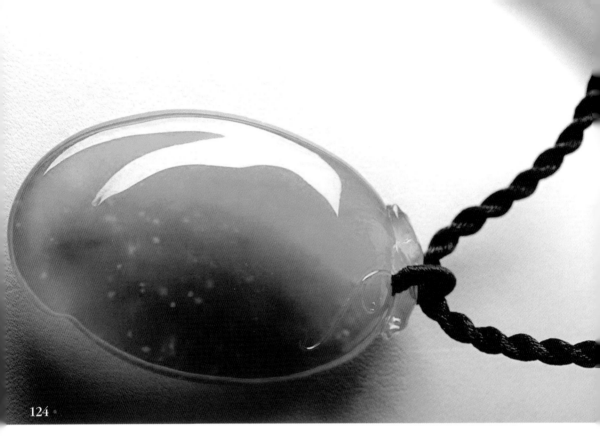

▋ 취람색 翠藍色

취람색은 짙은 비취색으로, 계통색 이름은 연한 청록(10BG 7/6)이다. 창조, 생명, 신생을 상징하는 색이다. 취람색은 취색과 남색의 중간색이며 밝기가 더해질수록 허여스름하고 부드러운 색을 띤다.

취(翠)는 비취를 말하는데, 비취는 짙은 초록색의 경옥(硬玉)으로 빛깔이 아름다워 보석으로 쓰인다.

『해동역사』의 산수(山水)에서 취람색의 표현을 찾아볼 수 있다.

"… 빠른 여울물이 돌에 엉키면서 벼랑에 부딪치는데, 물방울이 눈처럼 휘날려 밝은 대낮에도 어두컴컴하다. 물이 깊어서 돌바닥은 취람(푸른 쪽빛)과 같다. …"

중국에 보내는 공물이나 조선 왕에게 바치는 품목 중에도 취람색 옷감이 있었다.

90-180-148
65-4-37-0

5.9BG 7/6.7 Pantone 3258

● 계통색 이름 : 연한 청록

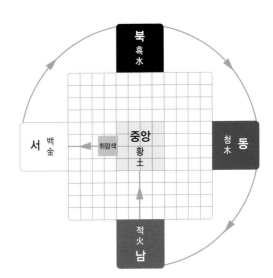

영친왕비 당의(20세기초)

90-180-148 65-4-37-0	235-222-28 8-10-90-0	227-143-126 10-42-37-0	90-180-148 65-4-37-0	242-242-164 5-3-34-0	181-223-83 29-0-70-0
90-180-148 65-4-37-0	242-242-164 5-3-34-0	224-183-29 12-24-89-0	90-180-148 65-4-37-0	255-255-255 0-0-0-0	40-100-91 84-33-53-10

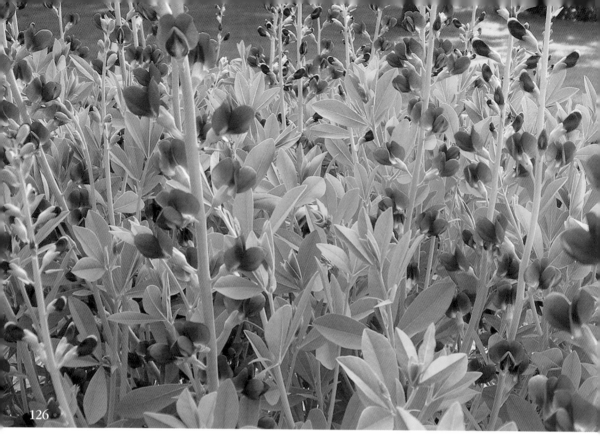

▌▌▌ 양람색 洋藍色

양람색은 푸른빛이 있는 보라이며, 계통색 이름은 밝은 보라(5P 5/10)이다.

우리의 궁중 무용인 육화대무(六花隊舞)에는 동서 6인의 옷 색깔을 다르게 입는데 그 중에 양람의(洋藍衣)도 있다. 개화 후의 우리나라 '산수도'를 감상해 보면, 양람과 양홍의 새로운 안료를 사용하여 굵은 윤곽선과 침중한 선염법으로 복식 등을 그렸는데 이는 장식 효과를 높이면서 고풍스러움을 나타내기 위함이다.

『계림지(鷄林志)』에 보면, 양람색에 대한 다음과 같은 기록이 있다.

"… 점차 염색 기술이 발전하면서 양람(洋藍, 밝은 보라), 아청(雅靑, 검은 남색), 유록(柳綠, 연두색보다 짙은색, 땅버들색), 두록(豆綠, 노랑이 많은 녹색), 압두록(鴨豆綠, 물비둘기색) 등이 생겨났다. … "

124-86-167
52-59-0-0

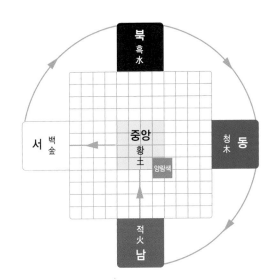

북
흑
水

서 백
숲

중앙
황
土

양람색

청
木 동

적
火
남

0.6P 5.2/11 Pantone 2655

● **계통색 이름 : 밝은 보라**

황후 평례복

| 124-86-167
52-59-0-0 | 242-242-164
5-3-34-0 | 239-179-201
5-29-7-0 | 124-86-167
52-59-0-0 | 255-255-255
0-0-0-0 | 114-135-169
56-33-13-0 |

| 124-86-167
52-59-0-0 | 170-133-187
33-41-2-0 | 133-123-109
46-38-44-4 | 124-86-167
52-59-0-0 | 133-123-109
46-38-44-4 | 116-194-152
55-2-36-0 |

⫴ 녹 색 綠色

녹색은 자연의 푸르름을 나타내는 색이며, 청색과 황색의 오방간색(五方間色)으로 오행 중 목(木)행이고 양기(陽氣)가 가장 강한 곳이다. 방위로는 동쪽을 가리키며, 계절로는 봄을 뜻한다. 감성적인 의미는 기쁨이며, 인(仁)을 가리킨다.

우리 민족은 '록(綠)' 외에 '취(翠)'도 녹색으로 분류하여 파란색을 의미하였다. 따라서 취록은 녹색이며 파란색 범위 안에 있는 것이다.

녹색(綠色)은 조선시대 궁중 예복인 당의와 서민층의 장옷 등에 많이 사용되었다.

"… 안윤덕이 아뢰기를 왕세자복으로 녹색을 채용하였는데, 녹(綠)은 간색으로 옛부터 녹색을 천색(賤色)으로 여겼습니다. 이에 임금이 말하기를, 그렇다면 아청(鴉靑, 검푸른 빛)으로 고쳐 채용함이 옳겠다. …"[조선왕조실록 / 성종 19년]

73-121-52
69-25-83-8

0.1G 5.2/6.2 Pantone 348

● 계통색 이름 : 초록
● 관용색 이름 : 초록

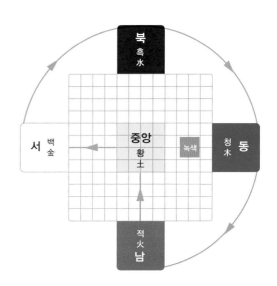

당의(唐衣, 1800년대 후반)

73-121-52 69-25-83-8	255-255-255 0-0-0-0	214-22-20 13-91-86-3

73-121-52 69-25-83-8	214-22-20 13-91-86-3	34-33-118 91-80-15-2

73-121-52 69-25-83-8	231-182-68 9-26-70-0	165-27-136 34-89-1-0

73-121-52 69-25-83-8	181-223-83 29-0-70-0	40-100-91 84-33-53-10

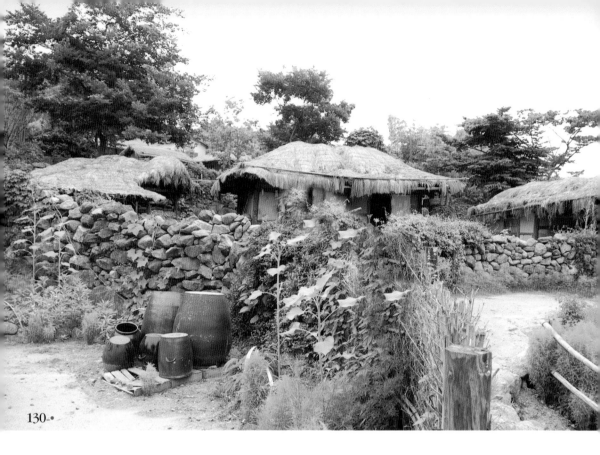

‖ 명록색 明綠色

　명록색은 밝은 녹색으로 초록색(草綠色)보다는 밝은 색이다. 명록색은 깊어가는 봄의 색깔이다. 계통색 이름은 선명한 초록(2.5G 5/12)이며, 관용색 이름은 에메랄드그린(5G 5/8)이다.

　세종 15년에 하사한 예물 목록에 명록숙견(明綠熟絹)이 있었다는 기록을 보더라도 명록색의 비단이나 모시를 궁중에서는 오래 전부터 사용하고 있었음을 알 수 있다.

　또한 옛 시에서 명록색에 대한 표현을 찾아볼 수 있다.

　"… 마름 내음 끊임없이 불어오고 (菱香吹不斷),

　　　지는 해는 명록 물결 비추는데 (落日明綠波),

　　　외로운 돛단배로 별포를 지나자니 (孤帆過別浦) …" [임제(1549 ~ 1587)]

1.6G 6.3/10.3 Pantone 354

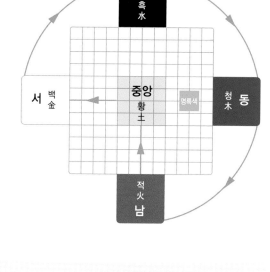

● **계통색 이름** : 선명한 초록
● **관용색 이름** : 에메랄드그린

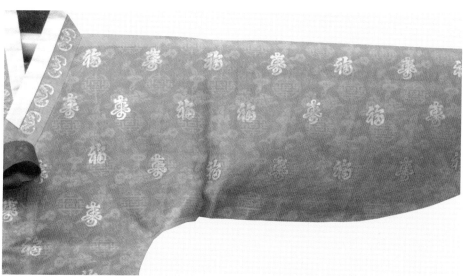

당의(조선시대)

67-167-65 74-1-86-0	235-222-30 8-10-89-0	181-223-83 29-0-70-0
67-167-65 74-1-86-0	255-255-255 0-0-0-0	126-173-202 51-16-4-0

67-167-65 74-1-86-0	242-242-164 5-3-34-0	34-33-118 91-80-15-2
67-167-65 74-1-86-0	171-165-157 33-26-26-0	54-86-70 75-39-60-19

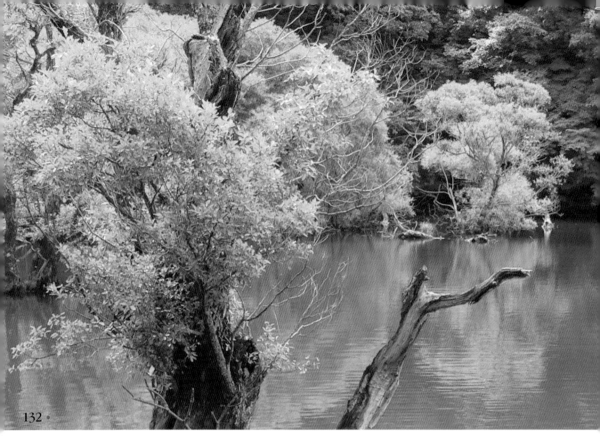

▌▐ 유록색 柳綠色

유록색은 봄날의 버들잎 빛깔과 같이 노란빛을 띤 연한 녹색이다. 계통색 이름은
녹연두(10GY 6/10)이다.

이 색은 짙은 연두색으로 밤나무 중간 껍질을 벗겨 쑥 잿물에 달여 세 번 물들이
면 버들잎 같은 고운 색이 만들어진다.

옛 문헌을 살펴보면 봄의 경치를 말할 때 유록(柳綠)이란 말을 많이 사용하였다.

"… 묘당 깊은 곳에 풍악 소리 구슬프니 (廟堂深處動哀絲)

　　오늘날의 만사는 도무지 모를레라 (萬事如今摠不知)

　　동풍이 솔솔 불고 버들가지 푸르른데 (柳綠東風吹細細)

　　꽃피어 밝은 봄날 길고도 기네 (花明春日正遲遲) …" [연려실기술 / 박팽년]

68-141-45
73-15-93-2

0.1G 5.7/8.4 Pantone 355

● 계통색 이름 : 녹연두
● 관용색 이름 : 연두색

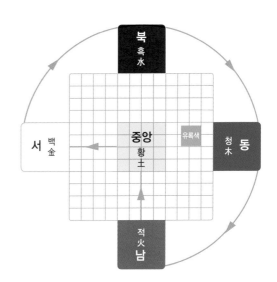

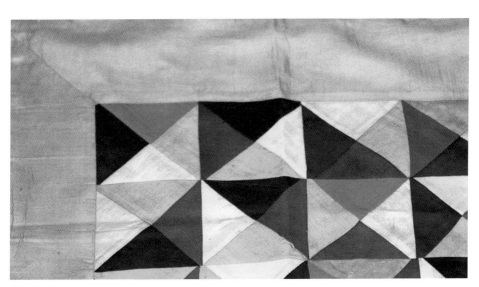

조각보

68-141-45 73-15-93-2	242-242-164 5-3-34-0	148-213-192 42-0-19-0	68-141-45 73-15-93-2	242-242-164 5-3-34-0	228-68-159 7-74-0-0
68-141-45 73-15-93-2	224-34-142 8-88-0-0	34-33-118 91-80-15-2	68-141-45 73-15-93-2	235-146-184 6-42-8-0	214-22-20 13-91-86-3

▌유청색 柳靑色

　유청색은 유록색보다 밝은 색으로, 계통색 이름은 진한 연두(7.5GY 5/10)이다.

　이 색은 쪽과 황백의 복합염으로 발색되며, 쪽빛을 검은빛이 나도록 물들인 후 황백을 진하게 물들이면 유청색이 된다.

　『조선왕조실록』 세종편에 보면, "대왕께서 말하기를 초록색·다할색·유청색의 옷은 입어도 법을 어기는 것이 아니다."라는 유청색의 기록이 있다.

　또한 『조선왕조실록』 광해군편에서도 다음과 같은 유청색의 표현을 볼 수 있다.

　"… 유청색은 뽕나무 잎이 처음 피어날 때의 색깔을 본뜬 것이다. 우리의 정서로 본다면, 유청색(柳靑色)을 복색에 사용하는 것이 마땅하지만, 명부(命婦)의 복색에 아청(鴉靑)을 사용한다면 방해로움이 없는지 신중히 의논하여 아뢰라. …"

88-149-30
65-15-100-1

7.7GY 6/9 Pantone 361

● 계통색 이름 : 진한 연두
● 관용색 이름 : 잔디색

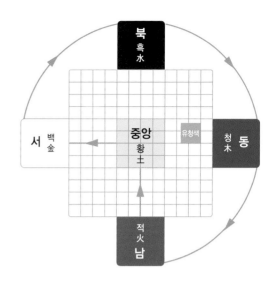

북 흑 水

서 백 金 중앙 황 土 유청색 청 木 동

적 火 남

녹 차

88-149-30 65-15-100-1	148-213-192 42-0-19-0	116-194-152 55-2-36-0

88-149-30 65-15-100-1	148-213-192 42-0-19-0	47-135-91 82-16-65-2

88-149-30 65-15-100-1	181-223-83 29-0-70-0	54-86-70 75-39-60-19

88-149-30 65-15-100-1	255-255-255 0-0-0-0	34-33-118 91-80-15-2

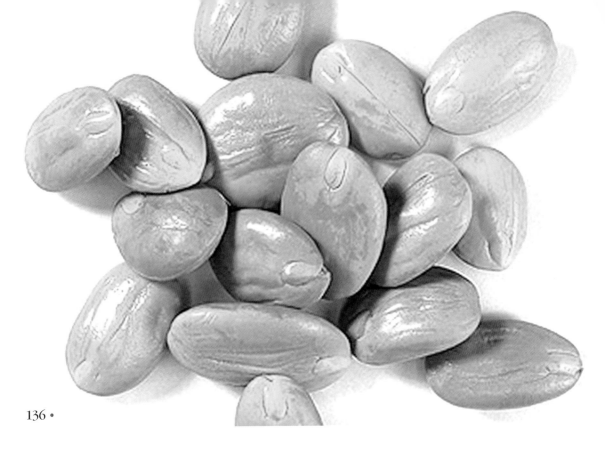

연두색 軟豆色

　연두색은 완두콩의 빛깔과 같이 연한 초록색이며, 계통색 이름은 연두(7.5GY 7/10)이다. 연두색은 새로 나온 새싹처럼 연하고 싱그러운 새싹 빛이다.

　우리나라는 예로부터 농경 민족으로 자연과 함께 생활해 오면서 주변에서 흔히 볼 수 있는 꽃이나 열매, 나무, 땅 등에 색의 이름을 붙여 부르게 된 것이 많은데, 연두색도 그 중의 하나이다.

　연두색은 여성의 원삼이나 당의, 저고리 등에 자주 사용되었다.

　"… 조선시대에 나이 어린 사람이 생원시(生員試)나 진사시(進士試)에 급제했을 때 입었던 연두색 예복을 앵삼(鶯衫)이라고 한다. 또한 옛날 여자 예복의 일종인 원삼 (圓衫)은 연두색 길에 자주색 깃을 달고 색동을 달아 지었다. …" [열하일기]

181-223-83
29-0-70-0

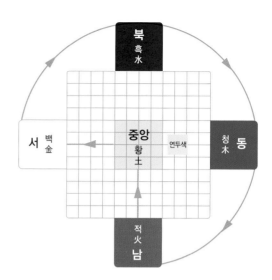

6.6GY 8.5/8.4 Pantone 374

● 계통색 이름 : 연두
● 관용색 이름 : 연두색

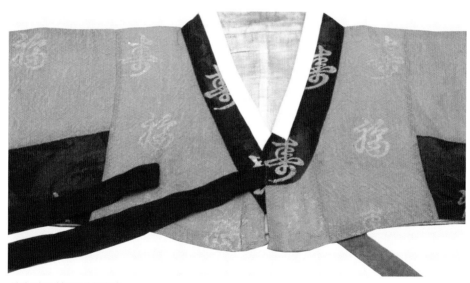

회장 저고리(중요민속자료)

181-223-83 29-0-70-0	242-242-164 5-3-34-0	114-21-55 40-88-48-25	181-223-83 29-0-70-0	255-255-255 0-0-0-0	18-15-15 72-66-66-76
181-223-83 29-0-70-0	235-146-184 6-42-8-0	224-183-29 12-24-89-0	181-223-83 29-0-70-0	165-27-136 34-89-1-0	34-33-118 91-80-15-2

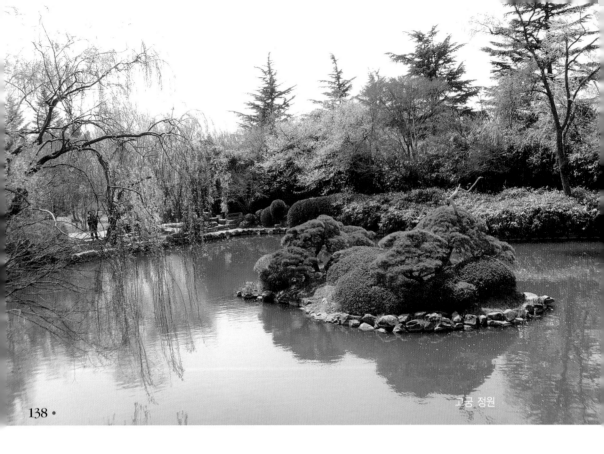

고궁 정원

춘유록색 春柳綠色

춘유록색은 봄에 피어나는 버드나무 새싹의 연한 잎색, 즉 연두색이며, 계통색 이름은 연한 연두(7.5GY 8/6)이다. 이 색은 차가우면서 부드러운 색으로 싱싱하고 생기가 넘친다.

조선 순조 때 『계산기정』의 기록에도 봄의 색으로 춘유록색을 이야기하고 있다.

"… 날씨가 점차 따뜻해지자 길가 버드나무는 춘유록빛이 돌고, 마을의 여인들은 삼삼오오(三三五五) 짝을 지어 광주리 끼고 나와 나물을 캤다. …"

또한 고종 때 『승정원일기』를 보면, "버드나무로 둘러싸인 춘유록색 성과 꽃이 핀 정자에서 직무를 보고 시를 읊고 풍류를 즐길 수 있으니 참 좋구려."라는 춘유록색의 기록이 있다.

207-235-121
19-0-53-0

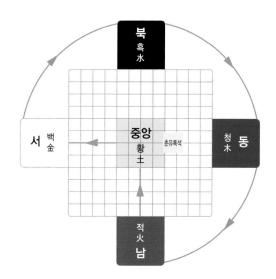

5.2GY 8.7/5.3 Pantone 372

◎ 계통색 이름 : 연한 연두

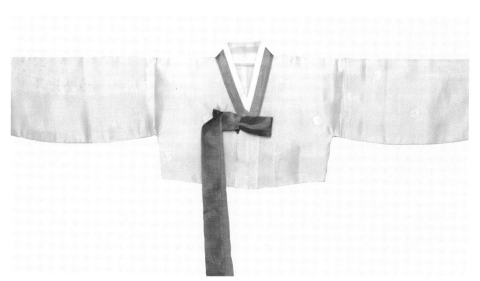

반회장(半回裝) 저고리

207-235-121 19-0-53-0	255-255-255 0-0-0-0	254-117-27 0-54-86-0

207-235-121 19-0-53-0	231-211-157 9-14-33-0	224-183-29 12-24-89-0

207-235-121 19-0-53-0	231-211-157 9-14-33-0	122-117-182 53-43-0-0

207-235-121 19-0-53-0	224-183-29 12-24-89-0	47-140-106 82-15-56-1

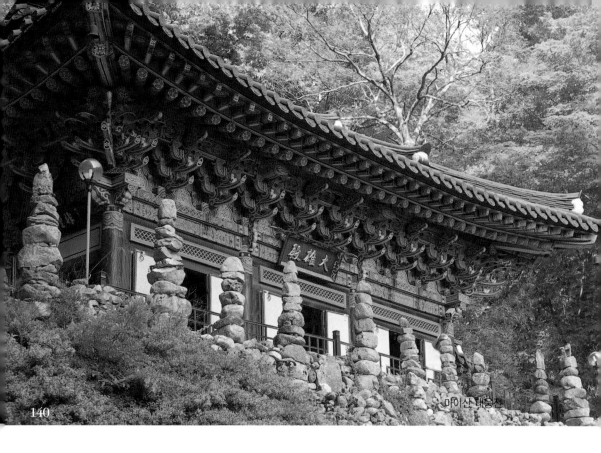

마이산 대웅전

▐ 청록색 靑綠色

청록색은 푸른빛을 띤 녹색이며, 계통색과 관용색 이름은 청록(10BG 3/8)이다.
『세종실록』 오례의(五禮儀)에 따르면, 가마를 만들 때 층으로 된 처마에 청록색이
사용되었고, 영조 때에는 당하관(堂下官)의 홍포(紅袍)를 청록으로 바꾸어 착용하게
하였다는 기록이 있다.
 "… 당하관(堂下官)의 시복(時服)은 홍포(紅袍)를 착용하지 말고 옛 제도(舊制)대로
청록색을 사용하라고 명하였다. 과거 당하조관의 옛 제도는 녹포(綠袍)를 착용하였
는데, 임진왜란 · 병자호란 뒤에 홍포(紅袍)로 바뀌어 풍속이 이를 숭상하고 또 선홍
색을 귀히 여겨 사치스러움이 점차 번지게 되어 이를 바로 잡는 것이니 조신 중에
당하관은 이를 지켜 시행하여야 한다. …" [조선왕조실록 / 영조 33년]

47-140-106
82-15-56-1

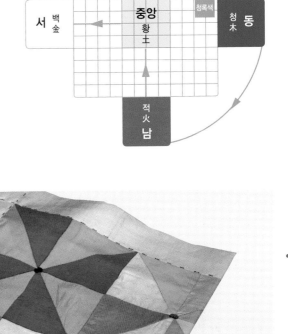

2.3BG 5.6/7.8 Pantone 7474

● 계통색 이름 : 청록
● 관용색 이름 : 청록

북
흑
水

서 백
金

중앙
황
土

청록색

청
木 동

적 火
남

조각보

47-140-106 82-15-56-1	213-213-215 16-11-8-0	214-22-20 13-91-86-3

47-140-106 82-15-56-1	255-255-255 0-0-0-0	73-151-50 71-11-91-1

47-140-106 82-15-56-1	255-255-255 0-0-0-0	122-117-182 53-43-0-0

47-140-106 82-15-56-1	231-211-157 9-14-33-0	34-33-118 91-80-15-2

▍진초록색 眞草綠色

　진초록색은 진한 초록빛이다. 계통색 이름은 진한 초록(2.5G 3/6)이며, 관용색 이름은 상록수색(10G 3/8)이다.

　『조선왕조실록』 중종편에 초록의 염색이 지나치게 짙은 것을 숭상하고 사치한다 하여, 복색을 쪽으로 짙게 염색하는 일을 금하는 명을 내린 기록이 있다.

　"… 짙게 염색한 초록을 좋아하고 숭상하므로, 밭에 곡식은 심지 않고 쪽을 많이 심어 지나치게 염색하기에 힘쓴다고 한다. 무릇 초록은 본디 색이 있는 것이어서 지나치게 짙게 하는 것은 시간 낭비이며 법에 없는 것이니 금하도록 하라. …"

　『일방의궤(一房儀軌)』에 따르면, 신랑이 신부 집에 가서 예식을 올리고 신부를 맞는 예(禮)를 친영(親迎)이라 하는데, 이때 입는 옷의 깃이 진초록 명주였다고 한다.

47-135-91
82-16-65-2

8G 5.5/7.5 Pantone 3285

● **계통색 이름** : 진한 초록
● **관용색 이름** : 상록수색

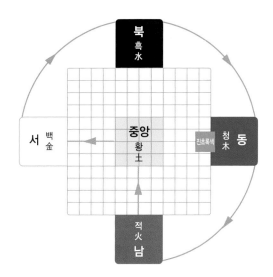

북
흑
水

서 백金

중앙
황土

진초록색

청木 동

적火
남

당혜(唐鞋, 조선시대)

47-135-91 82-16-65-2	214-22-20 13-91-86-3	34-33-118 91-80-15-2

47-135-91 82-16-65-2	231-211-157 9-14-33-0	34-33-118 91-80-15-2

47-135-91 82-16-65-2	171-165-157 33-26-26-0	34-33-118 91-80-15-2

47-135-91 82-16-65-2	209-174-49 18-26-80-0	114-21-55 40-88-48-25

▌ 초록색 草綠色

 초록색은 풀의 빛깔과 같이 푸른색을 약간 띤 녹색이며, 계통색과 관용색 이름은 초록(2.5G 4/10)이다.

 초록색은 봄을 표현하는 색으로 시(詩)에 많이 사용되었다.

 "송사하는 봄뜰엔 초록색 풀이 무성할 게고 (訟庭春草綠芊綿)

 화려한 창엔 향기가 어려 하루가 일 년 같으리 (劃戟凝香日抵年)

 산간의 풍류는 지금도 예전 같은데 (山簡風流今似舊)

 죽서루 밑엔 물과 하늘이 한 빛이어라 (竹西樓下水如天)" [사가집]

 또한 『조선왕조실록』 성종편에 보면, 전쟁에 승리한 종사관 이감에게 초록색 저고리와 칠릭 1령(領)을 하사하였다는 기록이 있다.

73-151-50
71-11-91-1

0.1G 6/8.7 Pantone 347

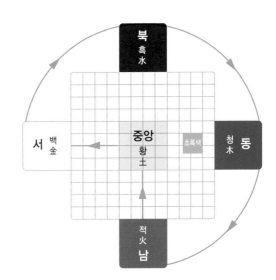

● 계통색 이름 : 초록
● 관용색 이름 : 초록

원삼(圓衫, 중요민속자료)

73-151-50 71-11-91-1	235-222-30 8-10-89-0	34-33-118 91-80-15-2
73-151-50 71-11-91-1	207-235-121 19-0-53-0	181-223-83 29-0-70-0

73-151-50 71-11-91-1	135-16-72 39-93-38-13	34-33-118 91-80-15-2
73-151-50 71-11-91-1	242-242-164 5-3-34-0	165-27-136 34-89-1-0

▮▮▮ 흑록색 黑綠色

 흑록색은 검은빛이 감도는 녹색으로, 계통색 이름은 어두운 초록(2.5G 3/6)이다.

 조선 후기 이덕무가 쓴 『청장관전서』에 보면, 흑록색은 칠록(漆綠)에다 나청(螺靑)을 넣어 조제하였는데, 복제(服制), 기물(器物)에 흑록색을 사용한 기록이 있다.

 또한 『조선왕조실록』영조편에서 다음과 같은 흑록색에 대한 표현을 볼 수 있다.

 "… 수가(隨駕, 임금을 모시는 사람)할 사람들에게 순색으로 된 홍의(紅衣)를 입게 한 것은 옛 복제(服制)를 회복시킨 뜻에 어긋나는 것이므로, 당하관은 온천에 행할 때의 예를 근거로 하여 흑록청의(黑綠靑衣)에 호수(虎鬚)를 쓰게 하라. …"

 성종 11년에 한치형(韓致亨)이 대왕대비(大王大妃)에게 보낸 물품 목록에 흑록라(黑綠羅) 1필이 있었다는 기록도 있다.

54-86-70
75-39-60-19

1.1BG 4.2/3.4　Pantone 5545

● 계통색 이름 : 어두운 초록

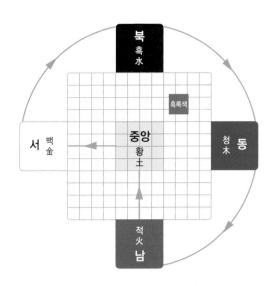

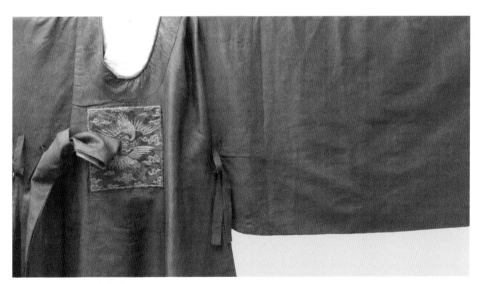

단령(團領, 1800년대 후반)

54-86-70 75-39-60-19	255-255-255 0-0-0-0	114-21-55 40-88-48-25		54-86-70 75-39-60-19	122-117-182 53-43-0-0	18-15-15 72-66-66-76
54-86-70 75-39-60-19	133-123-109 46-38-44-4	34-33-118 91-80-15-2		54-86-70 75-39-60-19	214-22-20 13-91-86-3	18-15-15 72-66-66-76

청자구형주자(青磁龜形注子)

▌▌비 색 翡色

비색은 고려청자의 빛깔과 같은 푸른색이며 비취색이라고도 한다. 계통색 이름은
연한 청록(10BG 7/6)이다.

고려 인종 때인 1123년 송나라 휘종의 사신으로 고려에 온 서긍의 여행기『선화
봉사고려도경』에는 "고려인이 푸른빛 자기를 귀히 여겨 비색이라 일컫는다. 근래
들어 제작이 공교롭고 색깔이 더욱 아름다워졌다."라고 적고 있다.

또한『조선왕조실록』중종편에 보면, 비색에 대한 기록이 남아 있다.

"… 중국 천자의 딸은 비취색 저고리를 입는 것이 사치스러운 것이 아닌데도 불구
하고 아랫사람들이 본받을 것을 두려워하여 이를 경계하였다. 그러나 지금 조선의
사치스러운 혼인 예식은 어찌 비취색 저고리의 예를 본받지 아니하는가. …"

108-183-145
58-6-38-0

3.2BG 7.2/5.4 Pantone 570

● 계통색 이름 : 연한 청록

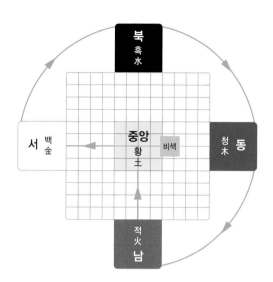

북
흑
水

서 백
숲

중앙
황
土

비색

청
木 동

적
火
남

상궁 원삼

108-183-145 58-6-38-0	214-22-20 13-91-86-3	34-33-118 91-80-15-2

108-183-145 58-6-38-0	254-117-27 0-54-86-0	214-22-20 13-91-86-3

108-183-145 58-6-38-0	242-242-164 5-3-34-0	224-183-29 12-24-89-0

108-183-145 58-6-38-0	235-222-30 8-10-89-0	228-68-159 7-74-0-0

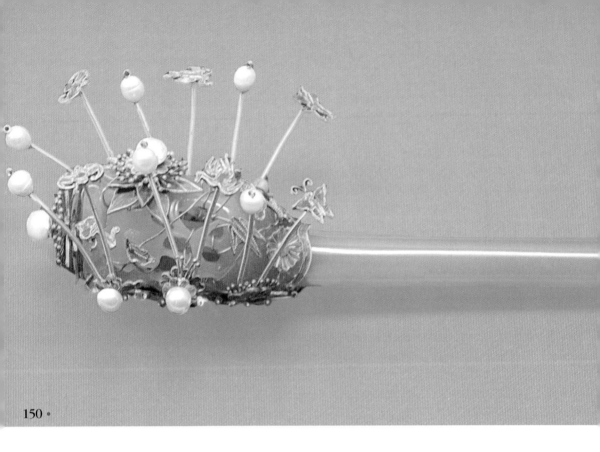

┃┃ 옥 색 玉色

옥색은 옥의 빛깔과 같이 엷은 푸른색이다. 계통색 이름은 흐린 초록(7.5G 8/6)이고, 관용색 이름은 옥색(7.5G 8/6)이다.

옥(玉)은 돌이면서도 그 빛깔과 특성으로 인해 온화함, 윤택함, 치밀함 등의 의미를 지니고 있어, 예로부터 군자나 높은 사람의 덕망과 고귀함에 비유되었다.

우리 민족의 옥에 대한 사랑은 특별하여 비녀, 가락지, 노리개, 도장, 빗 등을 만들어 가까이 두고 그 고귀한 품성을 닮고자 하였다.

『조선왕조실록』 숙종편의 기록을 보면, 옥색을 임금의 얼굴에 비유하기도 하였다.

"… 다행히 성명(聖明)을 뵈옵게 되니 옥색(玉色)이 많이 여위셨습니다. 신이 경계하는 바는 옥색(玉色)의 여윔을 매양 근심하옵나이다. …"

148-213-192
42-0-19-0

9BG 8/4.6 Pantone 324

● 계통색 이름 : 흐린 초록
● 관용색 이름 : 옥색

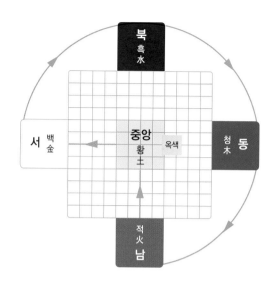

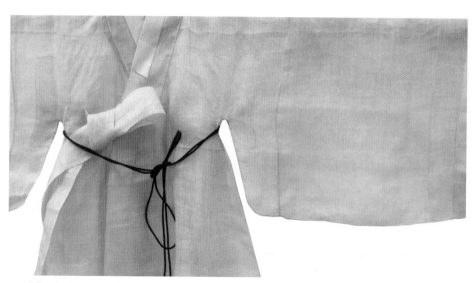

도포(단국대 석주선 기념 박물관)

148-213-192 42-0-19-0	255-255-255 0-0-0-0	126-173-202 51-16-4-0
148-213-192 42-0-19-0	171-165-157 33-26-26-0	34-33-118 91-80-15-2

148-213-192 42-0-19-0	116-194-152 55-2-36-0	18-15-15 72-66-66-76
148-213-192 42-0-19-0	255-255-255 0-0-0-0	181-223-83 29-0-70-0

▌▌▌ 뇌록색 磊綠色

　뇌록색은 단청색의 하나로, 가칠 단청에 사용된 탁한 초록색이다. 계통색 이름은 탁한 청록(10BG 4/4)이고, 관용색 이름은 피콕 그린(10BG 4/4)이다.

　뇌록색은 건물의 지붕틀을 색칠하는데 이용되며 솔잎의 색과 비슷하다. 뇌록색은 예전에는 뽀얗고 은은한 옥색 초록빛이었는데, 최근의 뇌록색은 초록 기가 많아 무거운 느낌을 준다.

　다산 정약용이 지은 『여유당전서』에 따르면, 뇌성산(磊城山)에서 녹석(綠石)이 나는데, 염료로 쓸 수 있는 돌을 그 지방 사람들이 뇌록이라 하였다. 또한 『조선왕조실록』 연산군편에서도 회록색(灰綠色) 도료를 뇌록이라 하였으며, 뇌록색(磊綠色) 도료를 많이 확보해 놓으라는 기록이 있다.

40-100-91
84-33-53-10

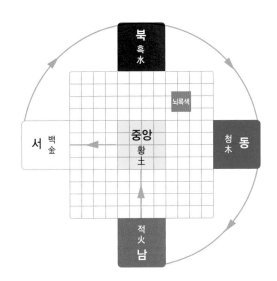

북
흑
水

뇌록색

서 백
金

중앙
황
土

청
木 동

적
火
남

5.3BG 4.6/5.4 Pantone 562

● 계통색 이름 : 탁한 청록
● 관용색 이름 : 피콕 그린

• 153

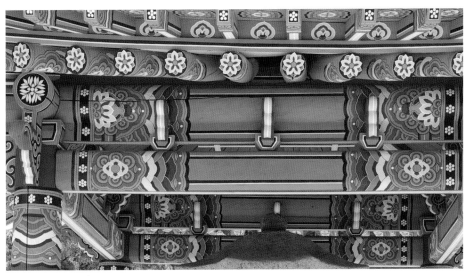

단청(속리산 법주사)

40-100-91 84-33-53-10	255-255-255 0-0-0-0	18-15-15 72-66-66-76		40-100-91 84-33-53-10	224-183-29 12-24-89-0	60-170-98 77-0-67-0
40-100-91 84-33-53-10	255-255-255 0-0-0-0	214-22-20 13-91-86-3		40-100-91 84-33-53-10	170-133-187 33-41-2-0	74-95-159 73-49-7-0

창덕궁

▌▌▌ 양록색 洋綠色

 양록색은 석록(石綠)과 같은 진한 빛으로, 색상이 선명하여 초록빛에 노란 기가 보일 정도로 눈부시게 맑고 푸르다. 계통색 이름은 밝은 초록(2.5G 5/10)이며, 관용색 이름은 에메랄드 그린(emerald green, 5G 5/8)이다.

 원래 조선시대 단청 안료는 광물질 무기염료를 사용하였는데, 값도 비싸고 소량으로 생산되기 때문에 오늘날에는 대부분 사용되지 않는다. 최근에는 빛깔이 다양하고 선명한 화학 안료를 사용하는데, 그 이름이 에메랄드 그린이다.

 옛 문헌에서는 양록색을 석록색(石綠色)으로 표현한 기록이 있다.

 "… 홀연 유금(乳金)빛이 번지기도 하고 다시 석록(石綠)빛이 반짝이기도 하며, 해가 비치면 자줏빛이 튀어 올라 눈이 어른거리다가 비췻빛으로 바뀌었다. …" [연암집]

62-170-98
76-0-67-0

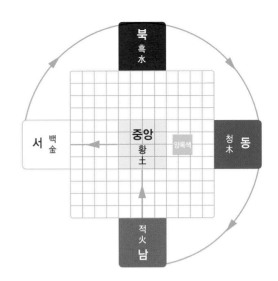

5.1G 6.4/9.1 Pantone 339

● 계통색 이름 : 밝은 초록
● 관용색 이름 : 에메랄드 그린

단청(창경궁)

62-170-98 76-0-67-0	171-165-157 33-26-26-0	18-15-15 72-66-66-76

62-170-98 76-0-67-0	255-255-255 0-0-0-0	34-33-118 91-80-15-2

62-170-98 76-0-67-0	235-146-184 6-42-8-0	34-33-118 91-80-15-2

62-170-98 76-0-67-0	224-183-29 12-24-89-0	18-15-15 72-66-66-76

▌▌▌하엽색 荷葉色

하엽색은 연잎(荷葉)의 색으로 어두운 초록이다. 하엽록(荷葉綠)은 단청의 원료인 오채(五采)의 하나로 녹색의 염료이며 연잎에서 채취하였다.

고려시대 사찰에서 단청이 발달하면서 하엽색이 단청의 중심색이 되었다.

세종 때 심중청(深重靑)과 해주(海州)에서 나는 하엽록을 도화원에서 시험한 결과 하엽록이 쓸만하여 오채(五采)로 사용하였는데, 세종 임금의 아들인 문종 때 이르러 하엽록이 단청에 쓰인 기록이 있다.

"… 하엽록은 진관사를 단청하는 데에 모두 소비하고 남은 것이 얼마 없습니다. 이 물건들은 본국에서 나는 것이 아니니, 만약 쓸 곳이 있으면 장차 어떻게 하시겠습니까? …" [조선왕조실록 / 문종 1년]

52-70-38
71-42-79-31

9.5GY 3.7/3.6 Pantone 357

● 계통색 이름 : 탁한 초록

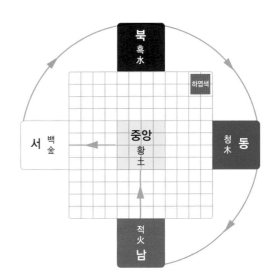

북
흑
水

하엽색

서 백
金

중앙
황
土

청
木 동

적
火
남

단청(경복궁 선장문)

52-70-38 71-42-79-31	255-255-255 0-0-0-0	18-15-15 72-66-66-76

52-70-38 71-42-79-31	191-108-34 22-51-84-4	131-54-24 32-68-84-24

52-70-38 71-42-79-31	133-123-109 46-38-44-4	93-32-106 63-83-22-5

52-70-38 71-42-79-31	171-165-157 33-26-26-0	34-33-118 91-80-15-2

Part 04

자색계

⦀ 자 색 紫色

　자색은 자적(紫赤)과 보라의 색조를 모두 포함한 색이며, 적색과 흑색의 오방간색
이다. 오행 중 수(水)행이고 고귀함과 존귀함의 색이다. 방위로는 북쪽을 가리키며,
계절로는 겨울을 뜻한다. 감성적인 의미는 슬픔이며 지(智)를 나타낸다. 자색의 계
통색과 관용색 이름은 자주(7.5RP 3/10)이다.

　조선시대에서 간색은 사람을 현혹시킨다고 여겨 선호하지 않았지만 특이하게도
자색만큼은 높은 지위의 양반에서 서인에 이르기까지 자색 옷 입기를 좋아하여 이
를 사치로 여겨 금한 기록이 있다.

　그러나 사실은 자색이 북방의 간색으로 고귀함과 신비감을 주는 색으로서 재료
가 적색에 비해 매우 제한적이었기 때문이다.

114-21-55
40-88-48-25

6.7RP 3.3/8.2 Pantone 683

● 계통색 이름 : 자주
● 관용색 이름 : 자주

북
흑
水

자색

서 백
金

중앙
황
土

청
木 동

적
火
남

인두집
인두를 쓰고 난 후 열기를 식혀 쇠로 된 앞부분을 넣어서 보관할 때 사용한다.

114-21-55 40-88-48-25	242-242-164 5-3-34-0	181-223-83 29-0-70-0	114-21-55 40-88-48-25	235-146-195 6-42-2-0	224-34-142 8-88-0-0
114-21-55 40-88-48-25	209-174-49 18-26-80-0	18-15-15 72-66-66-76	114-21-55 40-88-48-25	171-165-157 33-26-26-0	90-40-143 67-80-0-0

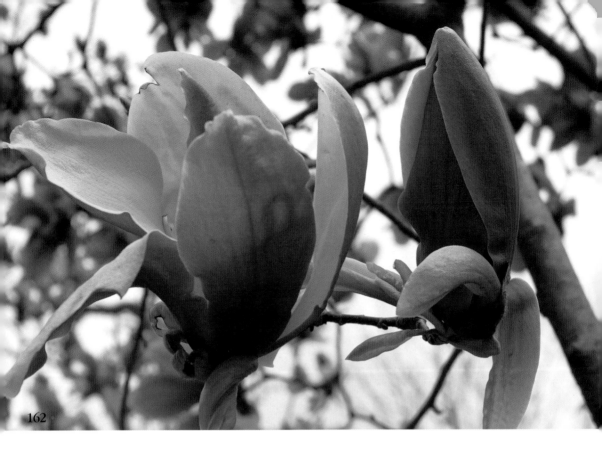

⫿ 자주색 紫朱色

자주색은 짙은 남색을 띤 붉은색이며, 계통색 이름은 자주(7.5RP 3/10)이다.

자주색은 신라의 골품제에서 가장 높은 신분 계층의 옷 색상이었다. 왕의 곤룡포나 승복 등이 자주색이었는데 이것은 권력과 존귀함을 뜻하고 태양과 같이 꺼지지 않는 영원한 생명력을 상징하였다.

자주색은 자초 뿌리로 염색하며 자적(紫赤), 주자(朱紫)라고 부르기도 했다.

조선시대 안정복이 지은 『동사강목(東史綱目)』에 자주색에 대한 기록이 있다.

"… 백제 왕의 의복은 소매가 큰 자주색 웃옷과 파란 비단 바지, 그리고 검은 비단으로 만든 관(烏羅冠)을 금화(金花)로 장식하였고, 흰색의 허리띠와 검은 가죽신을 신었다. 백성은 붉은색(絳)과 자주색의 옷을 입지 못하였다. …"

133-16-72
40-93-38-13

4.7RP 3.6/10.3 Pantone 7435

● 계통색 이름 : 자주
● 관용색 이름 : 자주

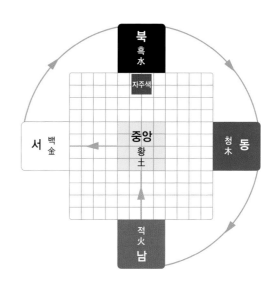

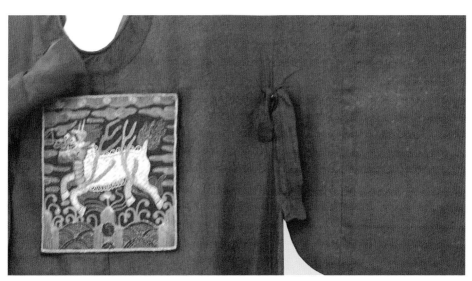

흥선대원군 단령(興宣大院君 團領, 단국대 석주선 기념 박물관)

133-16-72 40-93-38-13	170-133-187 33-41-2-0	64-23-100 76-87-22-7	133-16-72 40-93-38-13	218-200-110 14-17-53-0	18-15-15 72-66-66-76
133-16-72 40-93-38-13	209-174-49 18-26-80-0	64-34-31 51-67-66-49	133-16-72 40-93-38-13	196-83-116 22-65-31-0	124-86-167 52-59-0-0

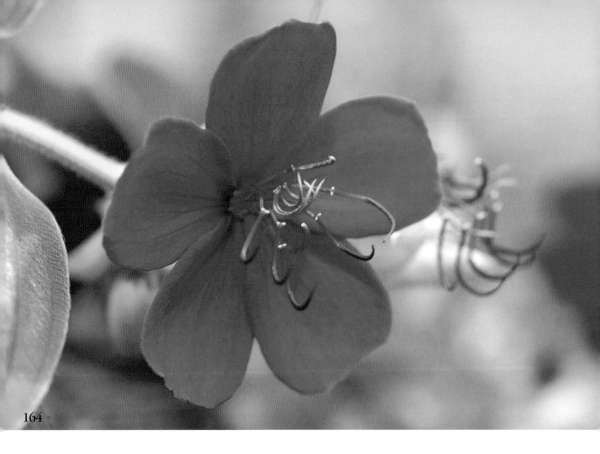

▌▌▌ 보라색 甫羅色

보라색은 푸른 기가 도는 옅은 자(紫)색이며, 적색의 잡색으로 고귀함과 존귀함의
색이다. 계통색과 관용색 이름은 보라(5P 3/10)이다.

염색은 쪽과 연지의 복합염과 자초에 의한 염색법이 널리 쓰인다.

당나라의 역사를 다룬『당서(唐書)』에 따르면, 백제의 풍속이 고구려와 같다고 하
였으며 왕은 보라색의 소매가 넓은 포를 입었다고 한다.

『조선왕조실록』 정조편의 목욕(沐浴) 예법에도 다음과 같은 보라색(甫羅色)의 의복
이 사용되었다는 기록이 있다.

"… 보라색화한단장의(甫羅色禾漢緞長衣)를 쓰고 그 다음 보라화한단주의(甫羅禾
漢緞周衣)를 입는다. …"

165-27-136
34-89-1-0

0.5RP 4.4/13.4 Pantone 241

● 계통색 이름 : 보라
● 관용색 이름 : 보라

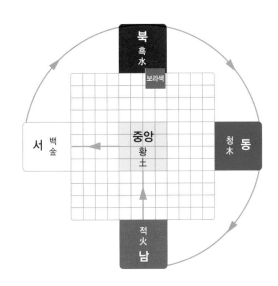

상복 (常服, 조선시대)

165-27-136 34-89-1-0	235-222-30 8-10-89-0	74-95-159 73-49-7-0		165-27-136 34-89-1-0	148-213-192 42-0-19-0	34-33-118 91-80-15-2
165-27-136 34-89-1-0	67-167-65 74-1-86-0	90-40-143 67-80-0-0		165-27-136 34-89-1-0	235-222-30 8-10-89-0	90-40-143 67-80-0-0

화훼도

❙❙❙ 홍람색 紅藍色

홍람색은 다홍색을 띤 남색이다. 계통색 이름은 진한 보라(5P 2/8)이며, 관용색 이름은 진보라(5P 2/8)이다.

홍람은 잇꽃(safflower)을 말하는데, 잇꽃을 따서 말린 것을 홍화라고 한다.

조선 영조 때 이익이 지은 『성호사설(星湖僿說)』에 따르면, 7월에 홍람화를 따서 옷에 물들이면 빛이 선명하고 오랫동안 입어도 얼룩지지 않는다고 하였다.

"… 연지(燕支)의 잎은 삽주(뿌리를 한방에서 백출, 창출이라 함)와 같고, 꽃은 창포(菖蒲)와 비슷한데, 서쪽 지방에서 생산된다. 중국 사람들은 이 연지 이름을 홍람(紅藍)이라 하여 부인의 얼굴에 바르는 염분(染粉)을 만드는데, 이 분(粉)의 이름을 연지분이라 한다. …"

93-32-106
63-83-22-5

5.7P 3.8/8.6 Pantone 520

● 계통색 이름 : 진한 보라
● 관용색 이름 : 진보라

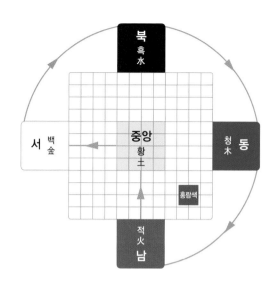

북
흑
水

서 백
金

중앙
황
土

청
木 동

홍람색

적
火
남

고종의 익선관(翼善冠, 세종대박물관)

93-32-106 63-83-22-5	235-222-30 8-10-89-0	165-27-136 34-89-1-0	93-32-106 63-83-22-5	239-179-201 5-29-7-0	158-123-149 38-44-21-0
93-32-106 63-83-22-5	122-117-182 53-43-0-0	38-41-86 85-71-33-17	93-32-106 63-83-22-5	126-173-202 51-16-4-0	165-27-136 34-89-1-0

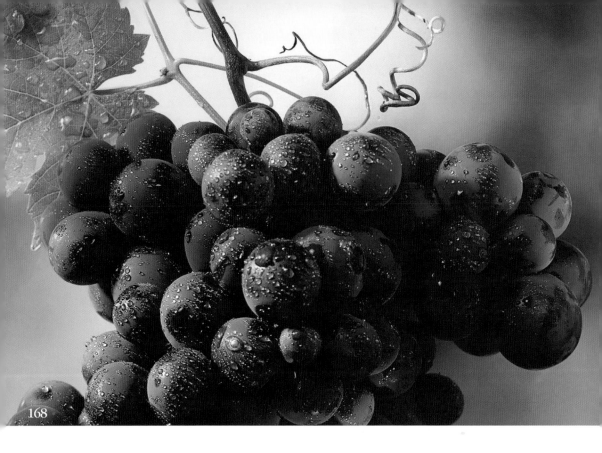

▎▎▎ 포도색 葡萄色

　포도색은 잘익은 포도처럼 붉은빛 나는 자홍색(紫紅色)의 포도빛을 일컫는다. 계통색 이름은 탁한 보라(5P 3/6)이고, 관용색 이름은 포도색(5P 3/6)이다.

　장생(長生)을 의미하는 포도는, 1900년 초부터 외국에서 도입된 종자를 개량하여 현대적 재배 방법으로 현실화했는데, 그 이전에는 우리나라 전국에 걸쳐 야생하고 있는 산포도를 형상화하거나 그 빛깔로 염색하였다.

　우리 민족은 식물이나 동물 등의 생김새에 따라 의미를 부여하였다. 이를테면, 생기있게 쭉쭉 뻗어가는 포도 넝쿨은 연속되는 수태를 뜻하고, 넝쿨손은 용의 수염을 닮았다고 해서 큰 인물을 잉태하거나 잡귀를 쫓는다고 믿었다.

　『순조실록』에 외국과의 공무역에 포도색 비단이 거래 품목이었다고 적고 있다.

```
76-30-79
65-81-34-18
```

0.6RP 3/6 Pantone 5125

● 계통색 이름 : 탁한 보라
● 관용색 이름 : 포도색

당의(糖衣, 중요민속자료)

76-30-79 65-81-34-18	170-133-187 33-41-2-0	94-33-131 63-83-2-5

76-30-79 65-81-34-18	235-222-28 8-10-90-0	133-16-72 40-93-38-13

76-30-79 65-81-34-18	146-96-36 34-49-82-13	54-86-70 75-39-60-19

76-30-79 65-81-34-18	133-123-109 46-38-44-4	48-39-72 77-71-39-25

▮▮▮ 청자색 靑紫色

청자색은 자줏빛이 있는 푸른색이며, 계통색 이름은 선명한 보라(5P 4/12)이다.

청자(靑紫)는 색 뿐만 아니라 공경(公卿, 벼슬이 아주 높은 사람)의 지위를 일컬을 때도 사용하였는데, 『조선왕조실록』에서는 높은 자리에 오른 것을 두고 영화로운 청자(靑紫)에 올랐다고 표현하였다.

이렇듯 청자색을 존귀하게 여겨 복식 등에 제한적으로 사용하였고, 일상생활에서는 보자기, 장신구 등에 활용되었다.

『해동역사』에 보면, 다음과 같이 청자색에 대하여 적고 있다.

"… 관동화(款冬花)는 말린 머위의 꽃봉오리를 이르는 말인데, 고려와 백제에서 나며, 꽃은 큰 국화와 비슷하고 뿌리는 자색이며 줄기는 청자색(靑紫色)이다. …"

90-40-143
67-80-0-0

1.5P 3.4/14.2 Pantone 2587

● 계통색 이름 : 선명한 보라

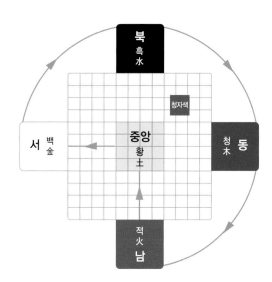

북
흑
水

청자색

청
木 동

서 백
금

중앙
황
土

적
火
남

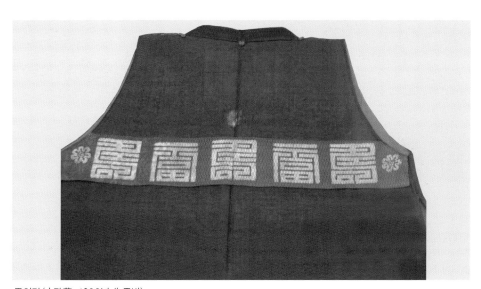

중치막(中致莫, 1600년대 중반)

90-40-143 67-80-0-0	235-222-30 8-10-89-0	214-22-20 13-91-86-3	90-40-143 67-80-0-0	254-117-27 0-54-86-0	170-133-187 33-41-2-0
90-40-143 67-80-0-0	170-133-187 33-41-2-0	165-27-136 34-89-1-0	90-40-143 67-80-0-0	126-173-202 51-16-4-0	122-117-182 53-43-0-0

• 171

▎▎▎ 벽자색 碧紫色

　벽자색은 푸른빛이 있는 옅은 자주색이며, 계통색 이름은 연한 보라(7.5PB 7/6)이다. 영어 색이름은 샐비어 블루(salvia blue)로 샐비어 꽃 색이다.

　『삼국사기』에 보면, 신라시대의 골품(骨品)의 하나인 진골(眞骨)의 상징색을 짙은 청색과 벽자색 및 자색으로 했다는 기록이 있다.

　목은 이색이 지은 시문집『목은시고』에서도 벽자색의 표현을 찾아볼 수 있다.

　"… 수정사는 맑고 깨끗해 티끌 하나 없어라 (水精精舍淨無塵)

　　　중수한 공사가 집을 새로 지은 것 같구려 (起廢功夫似創新)

　　　푸른 벽자색 등나무는 오솔길을 타오르고 (翠壁紫藤緣細逕)

　　　푸른 솔 흰 돌은 꽃다운 풀밭을 깔고 앉았네 (蒼松白石擁芳茵) …"

122-117-182
53-43-0-0

7PB 6/9 Pantone 271

● **계통색 이름** : 연한 보라
● **관용색 이름** : 샐비어 블루

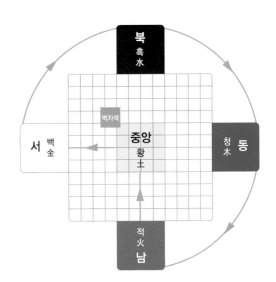

북
흑
水

벽자색

서 백
금

중앙
황
土

청
木 동

적
火
남

자 수

• 173

122-117-182 53-43-0-0	255-255-255 0-0-0-0	158-123-149 38-44-21-0

122-117-182 53-43-0-0	255-255-255 0-0-0-0	148-213-192 42-0-19-0

122-117-182 53-43-0-0	93-32-106 63-83-22-5	18-15-15 72-66-66-76

122-117-182 53-43-0-0	255-255-255 0-0-0-0	34-33-118 91-80-15-2

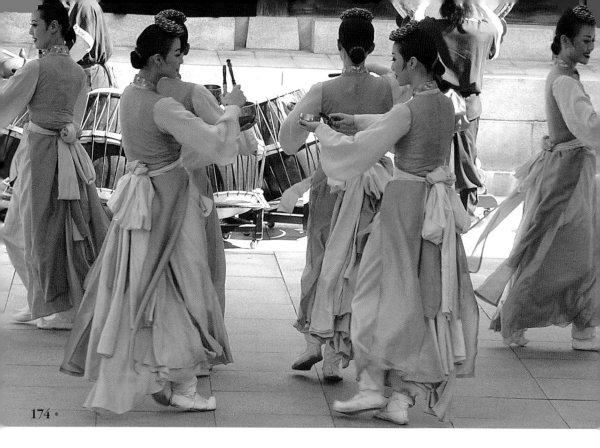

▌▌▌ 회보라색 灰甫羅色

회보라색은 회색빛이 있는 흐린 보라색을 말하며, 계통색 이름은 흐린 보라(5P 6/6)이고, 관용색 이름은 라일락색(5P 8/4)이다.

회보라는 고종의 배자(저고리 위에 덧입는 옷)와 바지, 황태자의 두루마기에 사용된 색으로 모두 남자의 옷에서만 사용되었다. 우리가 흔히 보는 나전칠기에서 회보라의 아름다운 색상을 볼 수 있다. 칠공예 장식 기법의 하나인 나전은 얇게 간 조개 껍데기를 여러 가지 형태로 오려 기물의 표면에 감입시켜 꾸미는 것을 통칭한다.

허준의 『동의보감』에서 회보라색의 표현을 찾아볼 수 있다.

"… 청명날과 곡우날 장강의 물을 길어 술을 빚으면 술빛이 회보라색이고 맛이 유별나다. 그것은 대개 그 철의 정기를 얻기 때문이다. …"

170-133-187
33-41-2-0

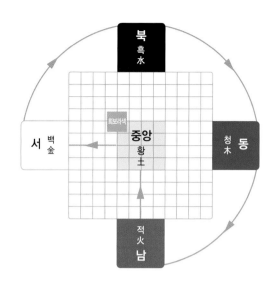

3.6P 6/7 Pantone 666

● **계통색 이름** : 흐린 보라
● **관용색 이름** : 라일락색

• 175

나전 칠기 봉황무늬 옷상자 (조선시대 후기)

170-133-187 33-41-2-0	242-242-164 5-3-34-0	239-179-201 5-29-7-0		170-133-187 33-41-2-0	239-179-201 5-29-7-0	136-112-121 45-45-34-3
170-133-187 33-41-2-0	239-179-201 5-29-7-0	64-23-100 76-87-22-7		170-133-187 33-41-2-0	116-194-152 55-2-36-0	133-123-109 46-38-44-4

▌▌▌ 담자색 淡紫色

　담자색은 엷은 자줏빛이며, 계통색 이름은 흐린 보라(5P 6/6)이다. 자색과 백색의 중간색이다.

　담자색은 아름다운 색상이지만 염료 문제로 복식 등의 사용에는 제한을 받았다. 색상이 화사하고 고귀해 매듭이나 보자기, 장신구 등에 많이 사용되었다.

　조선통신사의 일원으로 참여한 신유한의『해유록(海游錄)』에 담자색 꽃의 아름다움을 다음과 같이 적고 있다.

　"… 무성하게 빼어난 고목이 있는데 이름이 목수(木秀)였다. 왜인들의 말에 의하면, '이것은 가을과 겨울 사이에 엄한 서리를 맞아야 비로소 꽃이 피는데, 꽃이 담자색(淡紫色)으로 복숭아꽃과 같고 향기가 사랑스럽다. …"

158-123-149
38-44-21-0

6.4P 6/4 Pantone 5215

● 계통색 이름 : 흐린 보라

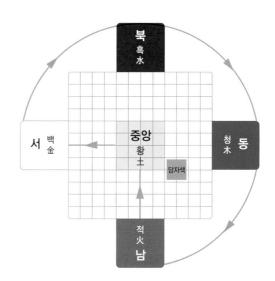

북
흑
水

서 백
金

중앙
황
土

담자색

청
木 동

적
火
남

진주낭자

158-123-149 38-44-21-0	255-255-255 0-0-0-0	247-65-45 2-75-72-0

158-123-149 38-44-21-0	255-255-255 0-0-0-0	235-222-30 8-10-89-0

158-123-149 38-44-21-0	170-133-187 33-41-2-0	92-81-80 57-50-49-17

158-123-149 38-44-21-0	255-255-255 0-0-0-0	34-33-118 91-80-15-2

▌▌▌ 다자색 茶紫色

다자색은 어두운 회갈색으로, 자색의 고귀한 색과 갈색의 전통적인 색을 동시에 느낄 수 있는 색이다. 계통색 이름은 흑갈색(7.5YR 2/2)이고, 관용색 이름은 흑갈 (7.5YR 2/2)이다.

차잎을 따서 말린 후 가공하여 그것을 우려낸 음료를 녹차라고 하는데, 다자(茶紫)는 차의 잎이 마른 상태의 진한 자색이다. 우리 민족은 다자색처럼 자연이나 생활 주변에서 볼 수 있는 사물의 색을 관용색으로 사용하였고 실생활에 응용하였다.

오방색채를 활용하여 아름다움을 잘 표현한 단청색의 밝기 순서는 초빛, 이빛, 삼빛으로 나누는데, 다자색은 삼빛에 해당되는 색이다. 삼빛은 단청에서 쓰이는 세 가지 빛 중에 가장 어두운 빛이다.

64-34-31
51-67-66-49

9.7R 2.7/2.2 Pantone 476

● 계통색 이름 : 흑갈색
● 관용색 이름 : 흑갈

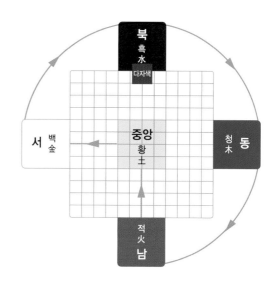

북
흑
水
다자색

서 백
金

중앙
황
土

청 동
木

적火
남

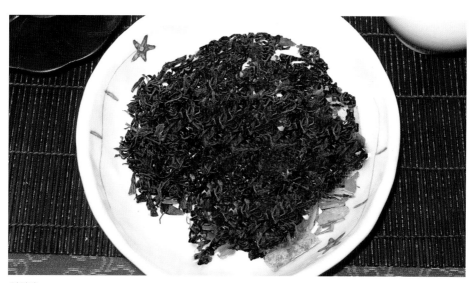

연잎차

64-34-31 51-67-66-49	253-168-76 0-34-64-0	214-22-20 13-91-86-3	64-34-31 51-67-66-49	235-222-30 8-10-89-0	131-54-24 32-68-84-24
64-34-31 51-67-66-49	255-255-255 0-0-0-0	114-21-55 40-88-48-25	64-34-31 51-67-66-49	133-123-109 46-38-44-4	34-33-118 91-80-15-2

‖ 적자색 赤紫色

적자색은 붉은 기운이 강한 자색이며, 계통색 이름은 탁한 분홍(10RP 7/6)이다.

적자색은 자초(紫草, 지치라고도 하는 다년생 풀) 뿌리로 염색한다. 예전에 우리나라 사람은 적자색을 자주색이라 하였는데, 적자색은 권위 있는 군왕만이 사용할 수 있는 복식색으로서 일반 백성은 감히 입을 수 없었다고 한다.

조선 후기 자적용포(紫赤龍袍)는 왕세자의 예복이며, 원삼(圓衫)은 여자의 대례복으로 신분에 따라 그 색과 문양을 달리하였다.

『속잡록(續雜錄)』에 보면, 적자색에 대한 다음과 같은 기록이 있다.

"… 혜성이 동녘에 나타나자 적자색(赤紫色)의 기운을 띠고, 모양은 무지개 같은 것이 밤마다 남쪽과 동쪽에 가로 걸쳐서 혜성과 서로 스친 적이 여러 날이었다.…"

196-83-116
22-65-31-0

7.6RP 5.6/8 Pantone 695

● **계통색 이름 : 탁한 분홍**

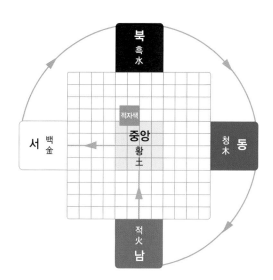

북
흑
水

서 백
금

중앙
황
土

적자색

청
木 동

적
火
남

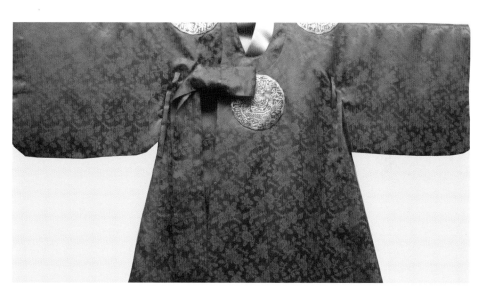

왕손 자적용포(紫赤龍袍, 20세기초, 국립고궁박물관)

196-83-116 22-65-31-0	242-242-164 5-3-34-0	181-223-83 29-0-70-0

196-83-116 22-65-31-0	255-255-255 0-0-0-0	235-222-30 8-10-89-0

196-83-116 22-65-31-0	170-133-187 33-41-2-0	122-117-182 53-43-0-0

196-83-116 22-65-31-0	158-123-149 38-44-21-0	133-16-72 40-93-38-13

Part 05

무채색계

백 색 白色

백색은 흰색으로서 오방정색이며 오행 중 금(金)행이고 선(善)과 고결한 정신을 표상한다. 방위로는 서쪽이며, 계절로는 가을을 의미한다. 감성적 의미는 분노이고, 의(義)를 뜻한다. 우리 민족이 가장 선호하던 백색은 해를 상징한다. 계통색 이름은 하양이고 관용색 이름은 흰색이다.

한국의 미를 '담백의 미학'이라 하고 우리 민족을 백의민족이라 하는 이유는, 흰색의 아름다움을 담백하고 실용적으로 표현하였고 흰옷을 즐겨 입었기 때문이다.

영조 14년 우참찬 이덕수의 상소문에서 백색에 대한 기록을 볼 수 있다.

"…우리 민족이 전대부터 백색옷을 입어 이미 풍속이 되었는데, 오늘에 와서 청색옷으로 고쳐 입는다는 것은 옳지 않은 일이니 논의를 금하는 것이 어떠한지요…"

255-255-255
0-0-0-0

N9.5 Pantone DS325-9

계통색 이름 : 하양
관용색 이름 : 흰색

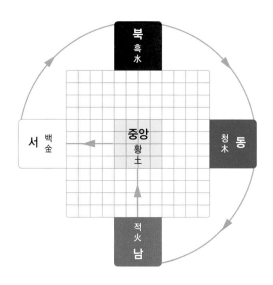

북
흑
水

서 백
金

중앙
황
土

청
木
동

적
火
남

• 185

백자투각청화모란당초무늬항아리
(18세기, 국립중앙박물관)

255-255-255 0-0-0-0	171-165-157 33-26-26-0	181-223-83 29-0-70-0

255-255-255 0-0-0-0	126-173-202 51-16-4-0	171-165-157 33-26-26-0

255-255-255 0-0-0-0	214-22-20 13-91-86-3	34-33-118 91-80-15-2

255-255-255 0-0-0-0	171-165-157 33-26-26-0	133-123-109 46-38-44-4

▌ 설백색雪白色

설백색은 눈의 빛깔처럼 하얀 색을 말한다. 백색 중에서 가장 깨끗한 흰색이 설백색으로, '눈부시게 하얗다'란 말로 표현된다. 계통색 이름은 하양(N9.5)이고, 관용색 이름은 흰눈색(N9.25)이다.

우리나라의 백색 표현은 실로 다양하다. 예를 들면, 백자의 표면색을 유백색(乳白色), 설백색(雪白色), 청백색(靑白色) 등으로 구분하였는데, 대체로 15세기의 백자가 유백색이고, 16세기에는 흰눈빛의 설백색, 17세기에는 회백색, 18~19세기에는 푸른 기가 약간 도는 청백색이 유행하였다.

우리가 즐겨 먹는 떡 중에 백설기는 『규합총서』에 처음 소개되었는데, 색깔이 흰눈처럼 하얗다고 해서 붙여진 이름이다. 이 백설기의 색이 바로 설백색이다.

227-232-224
11-5-8-0

	북 흑 水	
서 백 숲	중앙 황 土	청 木 동
	적 火 남	

설백색

6.2G 8.8/0.5 Pantone 7541

계통색 이름 : 하양
관용색 이름 : 흰눈색

경주 불국사 설경

227-232-224 11-5-8-0	231-211-157 9-14-33-0	171-165-157 33-26-26-0	227-232-224 11-5-8-0	148-213-192 42-0-19-0	126-173-202 51-16-4-0
227-232-224 11-5-8-0	171-165-157 33-26-26-0	34-33-118 91-80-15-2	227-232-224 11-5-8-0	239-179-201 5-29-7-0	144-135-169 56-33-13-0

▌지백색 紙白色

 지백색은 창호지에 누런 기가 있는 흰색을 말한다. 계통색 이름은 노란 하양(5Y 9/1)이고, 관용색 이름은 우유색(5Y 9/1)이다.

 지백색인 한지(韓紙)는 문방사우(文房四友) 가운데 하나로 불리며 우리 민족과 가깝게 지내왔다. 창호지는 닥나무 등의 섬유를 원료로 하여 만드는데 창살과 지백색의 종이가 만들어 내는 조화는 단아한 한국 고유의 멋을 느끼게 한다. 누르스럼한 흰색이지만 새벽, 아침, 점심, 그리고 노을질 때 창호지 사이로 비치는 변화무쌍한 빛깔의 조화로움은 아름답고 신비하다.

 한지는 용도에 따라 그 질과 호칭이 다른데 문에 바르면 창호지, 족보나 불경 등에 쓰이면 복사지, 그림을 그리면 화선지라 한다.

242-237-211
5-5-14-0

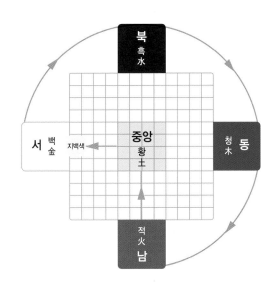

북
흑
水

서 백
　金
지백색 → 중앙
황土
청
木 동

적
火
남

6Y 9/1.3 Pantone 7506

계통색 이름 : 노란 하양
관용색 이름 : 우유색

창덕궁

242-237-211 5-5-14-0	255-255-255 0-0-0-0	231-211-157 9-14-33-0	242-237-211 5-5-14-0	209-174-49 18-26-80-0	136-112-121 45-45-34-3
242-237-211 5-5-14-0	255-255-255 0-0-0-0	126-173-202 51-16-4-0	242-237-211 5-5-14-0	239-179-199 5-29-8-0	158-123-149 38-44-21-0

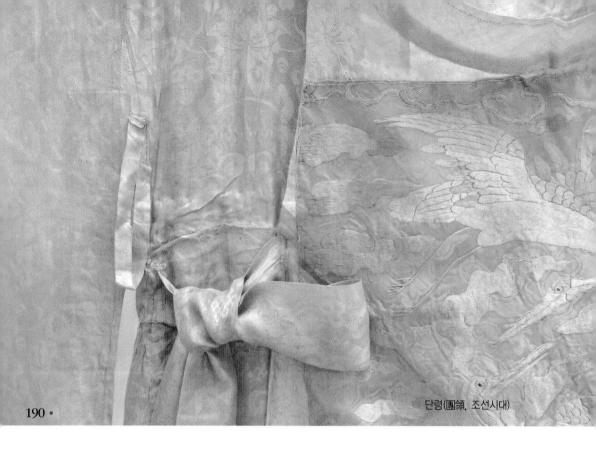

단령(團領, 조선시대)

유백색 乳白色

　유백색은 젖의 빛깔(우윳빛)과 같이 불투명한 백색이다. 계통색 이름은 노란 하양 (5Y 9/1)이고, 관용색 이름은 우유색(5Y 9/1)이다.

　조선백자의 부드러운 우윳빛 색깔이 유백색이다. 또한 우리의 주식인 멥쌀의 색 은 반투명하지만 찹쌀의 색은 유백색으로 불투명하다.

　『동국이상국집』에 보면, 다음과 같은 유백색의 표현이 남아 있다.

　"… 돌 솥에 차를 끓이니 향기는 유백이요 (石鼎煎茶香乳白)

　　　벽돌 화로에 불을 붙이니 붉은빛 저녁놀일세 (塼爐撥火晚霞紅)

　　　인간의 영욕을 대략 맛보았으니 (人間榮辱粗嘗了)

　　　이제부터 강산의 방랑객이 되리라 (從此湖山作浪翁) …"

235-234-179
8-5-27-0

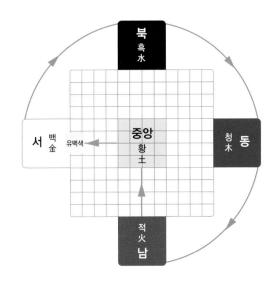

북
흑
水

서 백
金

유백색

중앙
황
土

청
木 동

적
火
남

8Y 9/2　Pantone 7499

계통색 이름 : 노란 하양
관용색 이름 : 우유색

물고기 연꽃무늬병 (조선시대)
백색 분청토를 바른 후, 무늬 주위를 긁어내는 것이
일반적인 박지기법인데, 이 병은 무늬는 회청색이고,
무늬 주위는 백색을 띤다. 일반적인 박지분청사기와
는 다른 느낌이다.

235-234-179 8-5-27-0	255-255-255 0-0-0-0	178-138-98 29-38-52-1

235-234-179 8-5-27-0	231-211-157 9-14-33-0	227-143-126 10-42-37-0

235-234-179 8-5-27-0	171-165-157 33-26-26-0	136-112-121 45-45-34-3

235-234-179 8-5-27-0	224-183-29 12-24-89-0	181-223-83 29-0-70-0

소 색 素色

 소색은 소복의 색을 말한다. 백색은 완전히 순수한 흰색이며, 소색은 자연 그대로
의 약간 누런 기가 도는 색이다. 계통색 이름은 밝은 회황색(5Y 8.5/2)이다.

 무명, 명주, 삼베의 색이 소색인데, 따로 염색한 것이 아닌 고유의 자기 색이다.
조선시대를 통틀어 일반인들의 의복은 물론, 사대부의 의복까지도 소색이 많이 사
용되었다. 우리나라 복색은 상고시대 이래 조선 후기에 이르기까지 흰색으로 대표
되는 다양한 소색이 주류를 이루어왔다.

 소(素)자는 희고 꾸민 데가 없이 수수하다는 의미를 담고 있다. 소복(素服)은 상복
또는 흰옷을 말하며, 소복단장(素服丹粧)은 아래 위를 하얗게 입고 곱게 꾸민 차림
을 의미한다. 흰눈을 소설(素雪), 흰옷을 소의(素衣)라 하여 소색을 표현해왔다.

231-211-157
9-14-33-0

1.3Y 8.4/2.7 Pantone 468

● **계통색 이름 : 밝은 회황색**

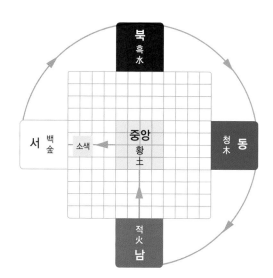

모시 단령

231-211-157 9-14-33-0	242-237-211 5-5-14-0	178-138-98 29-38-52-1	231-211-157 9-14-33-0	242-237-211 5-5-14-0	144-82-53 34-56-68-14
231-211-157 9-14-33-0	255-255-255 0-0-0-0	136-112-121 45-45-34-3	231-211-157 9-14-33-0	255-255-255 0-0-0-0	231-182-68 9-26-70-0

구 색 鳩色

구색은 비둘기의 깃털색을 말하며 밝은 회색이다. 관용색 이름은 비둘기색이다.

구색은 회색과 더불어 남자들의 바지나 승복에 많이 사용되었는데, 먹이나 숯을 갈아서 물들였다. 고려시대부터 승복에는 회색이나 구색이 같이 사용되었다.

『조선왕조실록』태종편에 보면, "전조(前朝)에 회색이나 구색을 금하는 명이 있었으니 이것은 동방(東方)이 오행 중 목(木)에 해당하기 때문이다."라고 하여 회색, 즉 구색의 의복을 금하도록 명한 기록이 있다.

이 외에도 하륜이 말한 구색에 대한 기록이 『조선왕조실록』에 남아 있다.

"… 유창(劉敞)이 태조에게 말하기를, '전하, 참서(讖書)에 이르기를, 왕씨(王氏)가 망할 때에 사람의 얼굴빛이 모두 구색(鳩色)으로 변하였다고 합니다. …"

171-165-157
33-26-26-0

7PB 7/0.4 Pantone cool gray 6

● **계통색 이름 :** 밝은 회색
● **관용색 이름 :** 비둘기색

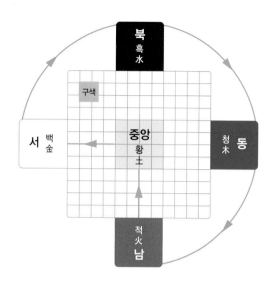

구색

북
흑
水

서 백
素

중앙
황
土

청
木 동

적火
남

• 195

승려복(僧侶服)

| 171-165-157 | 231-211-157 | 92-81-80 |
| 33-26-26-0 | 9-14-33-0 | 57-50-49-17 |

| 171-165-157 | 255-255-255 | 114-135-169 |
| 33-26-26-0 | 0-0-0-0 | 56-33-13-0 |

| 171-165-157 | 74-95-159 | 34-33-118 |
| 33-26-26-0 | 73-49-7-0 | 91-80-15-2 |

| 171-165-157 | 255-255-255 | 18-15-15 |
| 33-26-26-0 | 0-0-0-0 | 72-66-66-76 |

불국사 다보탑

▌▌회 색 灰色

　회색은 잿빛의 색을 말하며, 흑색과 백색의 중간색이다. 계통색 이름과 관용색 이름 모두 회색(N5)이다.

　위 사진에서 회색의 화강암이 한옥의 기와와 조화를 잘 이루고 있으며, 오랜 세월 비바람을 견뎌온 석탑의 회색빛은 차분하고 고상한 느낌을 준다.

　조선이 개국한 이래로 문무조관이 모두 회색 단령을 입었는데 '동방은 목(木)에 속하니 회색은 상서롭지 못하며, 음양오행에 맞지 않는다' 라는 이론이 강했기 때문에 우리 역사속의 회색옷은 평상복이 아닌 상복이나 승복 등에만 주로 사용되었다.

　그러나 조선 후기에 와서는 동궁비의 가례 때에 대례복 적의(翟衣) 속에 받쳐 입는 의대에 회색 중단을 사용하였으며, 남자 한복의 바지색으로도 회색을 사용하였다.

126-117-110
51-42-44-0

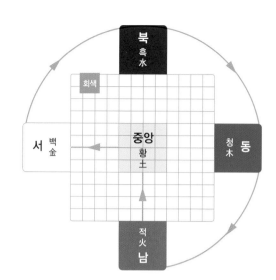

0.2GY 5.7/0.4 Pantone DS329-5

● 계통색 이름 : 회색
● 관용색 이름 : 회색

연잎 모양의 큰 벼루

126-117-110 51-42-44-0	255-255-255 0-0-0-0	92-81-80 57-50-49-17	126-117-110 51-42-44-0	255-255-255 0-0-0-0	122-117-182 53-43-0-0
126-117-110 51-42-44-0	34-33-118 91-80-15-2	48-39-72 77-71-39-25	126-117-110 51-42-44-0	255-230-27 0-10-89-0	214-22-20 13-91-86-3

▌연지회색 臙脂灰色

　연지회색은 붉은빛을 띤 회색이며, 계통색 이름은 회보라(5P 5/2)이다.

　흑색과 백색의 이미지를 모두 가지고 있는 회색은 포용의 색인 동시에 포기와 비움을 상징하는 색이다.

　『조선왕조실록』 태종편에 보면, "금년에 왕의 명으로 대소 조회에 회색·옥색 의복을 금지하였는데, 그 뒤에도 궐내와 조로(朝路)에서 공공연하게 입고 다니니, 참으로 미편하다."라고 하며 회색(灰色)의 의복을 금한 기록이 있다.

　또한 생활 경제 백과사전격인 『규합총서』에 연지회색의 염색법을 설명하고 있다.

　"… 중국의 질좋은 먹을 갈아 물에 타고 신초를 조금 쳐서 흰 명주나 비단을 물들이면 잿빛이 붉고 푸른빛을 띠며 향내가 기이하다. …"

136-112-121
45-45-34-3

9.5P 5/2 Pantone 8100

● 계통색 이름 : 회보라

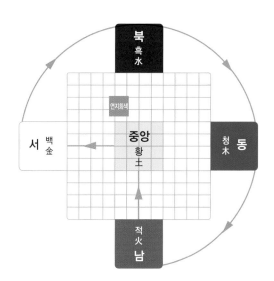

천민복(賤民服)

136-112-121 45-45-34-3	231-211-157 9-14-33-0	65-34-31 50-67-66-49
136-112-121 45-45-34-3	158-123-149 38-44-21-0	214-22-20 13-91-86-3

136-112-121 45-45-34-3	231-211-157 9-14-33-0	133-123-109 46-38-44-4
136-112-121 45-45-34-3	171-165-157 33-26-26-0	18-15-15 72-66-66-76

▌▌▌치 색 緇色

　치색은 어두운 회색이며 쥐색을 말한다. 치(緇)는 검은색 비단이란 뜻으로 신라와
고려시대 승려의 신분을 간접 표현한 말이다. 흔히 치의(緇衣)라고 하면 검은 물을
들인 승복을 의미한다.

　승복은 청색, 황색, 적색, 백색, 흑색을 피하고, 청색, 흑색, 목란색을 섞은 빛깔
의 옷을 입었는데, 무명 삼베옷에 이 세 가지 색을 섞으면 치색이 나온다.

　예로부터 우리나라에서는 이와 비슷한 색을 내기 위해 숯을 갈아서 물들였다.

　"… 흑색은 예전이나 지금이나 위아래에서 통용되는 색깔입니다. 흑색으로 두 번
염색한 것이 '치(緇)'가 되고 추색(緅色, 검붉은색)과 치색(緇色)의 중간이 현색(玄色)
이니, 그 색깔도 천심(淺深)의 구별이 있습니다.…" [홍재전서(弘齋全書)]

88-75-80
65-58-54-4

5.4RP 4.4/0.2 Pantone DS325-3

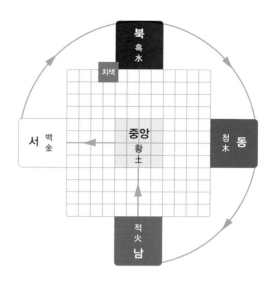

● 계통색 이름 : 어두운 회색
● 관용색 이름 : 쥐색

승려복

88-75-80 65-58-54-4	171-165-157 33-26-26-0	18-15-15 72-66-66-76	88-75-80 65-58-54-4	255-255-255 0-0-0-0	136-112-121 45-45-34-3
88-75-80 65-58-54-4	255-255-255 0-0-0-0	34-33-118 91-80-15-2	88-75-80 65-58-54-4	231-211-157 9-14-33-0	171-165-157 33-26-26-0

▥ 흑 색 黑色

흑색은 검은빛으로 오방정색이며, 오행 중 수(水)에 해당하고, 방위는 북쪽을 가리키며, 계절은 겨울에 해당한다. 음(陰)이 가장 왕성한 흑색의 감성적 의미는 공포이며 지(知)를 뜻한다. 계통색과 관용색 이름은 검정(N 0.5)이다.

흑색은 조선시대 의복에 많이 쓰였으며, 일반 서민과 양반가의 부인도 무명에 검정색으로 물들인 치마를 입었고, 저고리는 소색(素色)을 착용하였다. 흑색은 주로 먹, 숯, 갈매나무껍질 등을 사용하여 색을 얻었으며 나무 뿌리 태운 것도 이용하였다.

『동사강목』에 보면, 인종 11년에 흑색을 숭상한 기록이 있다.

"… 도선(道詵)이 말하기를, 우리 동방(東方)은 수근(水根)과 목간(木幹)의 땅이니 색깔은 청색과 흑색을 숭상하고 소나무를 심어 기르기를 힘쓰라. …"

18-15-15
72-66-66-76

N1 Pantone hexachrome black

● 계통색 이름 : 검정
● 관용색 이름 : 검정

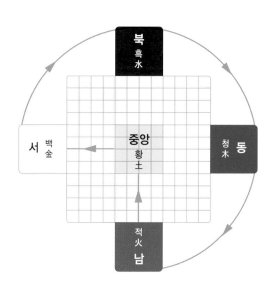

대수(大首)

18-15-15 72-66-66-76	218-200-110 14-17-53-0	133-123-109 46-38-44-4		18-15-15 72-66-66-76	255-255-255 0-0-0-0	224-183-29 12-24-89-0
18-15-15 72-66-66-76	214-22-20 13-91-86-3	34-33-118 91-80-15-2		18-15-15 72-66-66-76	255-255-255 0-0-0-0	99-98-118 60-47-32-5

● 계림지(鷄林志) : 송나라 때 유규(劉逵)·오식(吳拭)이 고려에 사신으로 갈 적에 왕운이 서기관으로 따라갔다가 돌아온 다음, 그 회견(會見)하는 예를 갖춘 말들을 주워 모아 유별로 나누어서 8문(門)으로 만들었다고 한다.

● 계산기정(薊山紀程) : 조선 순조 때의 문신 이해응(李海應)이 동지사(冬至使) 서장관(書狀官)으로 중국 연경에 갔을 때의 견문을 기록한 책이다. 5권 5책으로 1804년(순조 4년) 편찬되었다. 매일 겪은 일을 일기체로 기술하였고, 그중에서도 그날의 중요한 일에는 시 한 수씩을 지어 모은 일종의 시사(詩史)이다.

● 고공기(考工記) : 중국의 가장 오래된 공예 기술서(工藝技術書)이다. 현행본은 전한(前漢) 성제(成帝 : BC 32~BC 7) 때 편입된 것이다. 도성(都城)·궁전·관개(灌漑)의 구축, 차량·무기·농구·옥기(玉器) 등의 제작에 관한 기사가 포함되어 있다. 전체는 목공(木工), 금공(金工), 피혁공(皮革工), 염색공, 연마공(研磨工), 도공(陶工) 등 30종의 직인(職人)의 명칭에 따라서 분류 기술되고 있다.

● 고려사절요(高麗史節要) : 고려시대 편년체(編年體) 역사서로서 35권 35책의 활자본이다. 1452년 김종서 등이 왕명을 받고 『고려사』를 저본으로 찬수(纂修)하여 춘추관(春秋館)의 이름으로 간행하였다. 국가의 치란흥망(治亂興亡)에 관계된 기사로서 귀감이 될 수 있는 기사, 왕이 직접 참여한 제사, 외국의 사신 관련 기사, 천재지변에 관한 기사, 왕의 수렵 활동, 관료의 임명과 파면 관련 내용, 정책에 받아들여진 상소문 등 군주에게 교훈을 주

기 위한 내용들은 상세하게 기록하였다.

● 구당서(舊唐書) : 10세기에 중국 후진의 유구 등이 중국 당나라 왕조의 정사(正史)를 편찬한 책으로, 본기 20권, 지(志) 30권, 열전 1백 50권, 모두 2백권으로 구성되어 있다. 송나라 때 『신당서』가 편찬되자 그리 평가를 받지 못하게 되었으나, 청나라 때에 와서 이 책의 가치가 재평가되어 『신당서』보다 귀중하게 취급되었다. 우리나라 외교 및 문화 교류 등에 관한 사실을 적지 않게 기록하고 있다.

● 국조속오례의(國朝續五禮儀) : 성종 때 편찬된 『국조오례의』가 오랜 시간을 경과하는 동안 예(禮)의 척도가 달라지고 시대에 맞지 않게 되자 1744년(영조 20년)에 당시 예조판서 이종성(李宗城) 등에게 명하여 신하들이 새로운 예론과 의식 방법 등을 개정하고 추가하여 편찬한 책이다.

● 규합총서(閨閤叢書) : 1809년(순조 9년) 빙허각(憑虛閣) 이씨(李氏)가 엮은 생활 경제 백과사전으로 의식주에 관련된 문제들을 정리, 체계화한 책이다. 백과사전의 성격을 띠고 있으며 단순히 부녀자들을 위한 가정백과가 아닌 조선시대 여성 실학자이며 경제학자가 지은 책으로서 의식주와 관련된 방대한 내용을 쉽게 풀어 쓴 실학서로 재조명되고 있다.

● 다산시문집(茶山詩文集) : 조선 후기 대표적인 문인이자 실학자인 다산 정약용이 저술한 방대한 분량의 전집 『여유당전서』 중 제1집에 해당하는 시문집을 9권의 분책으로 완역하고 1권의 색인을 덧붙인 것이다. 이 책은 다산이 14세 때부터 노년기에 이르기까지 쓰어진 시

작을 총망라한 것으로 벼슬 생활을 하던 득의의 시절과 환난의 유배 시절, 그리고 향리로 돌아가 유유자적하던 말년 등 다산의 60년 인생의 문학이 종합적으로 담겨 있다.

◉ **동국이상국집(東國李相國集)** : 고려 1241년(고종 28년)에 펴낸 이규보의 문집으로, 그의 시문(詩文)과 함께 동명왕 본기를 비롯한 역사가 수록되었을 뿐 아니라, 고려시대에 활자로 인쇄하였다는 주자(鑄字) 사실과 국문학에 관한 기록도 많은 문헌이며, 1251년(고종 38년)에 보완하여 다시 간행하였다.

◉ **동사강목(東史綱目)** : 조선 영조 때 안정복이 지은 역사책으로 본편 17권, 부록 3권으로 되어 있다. 기자 조선에서부터 고려에 이르기까지의 역사를 주희의『통감강목』을 참고로 하여 편년체로 기록하였다. 강(綱)과 목(目)으로 나누어, 강에서는 기본이 되는 사실을, 목에서는 그 기본 사실의 내용을『수서(隋書)』,『당서(唐書)』및『삼국사기』,『동국통감』등에서 모아 서술하였고, 그 아래에는 편자(編者)의 의견을 쓴 안(按)을 작은 글자로 기입하였다.

◉ **동의보감(東醫寶鑑)** : 조선시대인 1596년(선조 29년)에 허준이 선조(1567~1608)의 명을 받아 중국과 우리나라의 의학 서적을 하나로 모아 편집에 착수하여 1610년(광해군 2년)에 완성하고 1613년에 훈련도감활자로 간행한 의학 서적이다. 이 책에 인용된 의서(醫書)는 조선 세종 때의『향약집성방(鄕藥集成方)』,『의방유취(醫方類聚)』와 선조 때의『의림촬요(醫林撮要)』를 비롯해 중국의 한(漢)·당(唐)나라 이래 명나라까지의 의방서가 인용되었다.『동의보감』은 한국과 중국의 의서를 모아 집대성한 한의학 백과전서이다.

◉ **목은시고(牧隱詩藁)** : 고려 말 조선 초의 학자 목은(牧隱) 이색(李穡)의 시문집으로, 시고(詩稿)와 문고(文藁)를 엄격히 구분하여 편집한 특징을 가지고 있다. 그의 시문은 문학 작품으로서 뿐만 아니라, 여말의 정치 사회를 이해하는 사료로서도 가치가 높으며, 산문은 육경(六經)과 제자서(諸子書)를 두루 원용하여 저자의 폭넓은 정신 세계를 느낄 수 있게 한다.

◉ **백담선생문집(栢潭先生文集)** : 14권 6책으로 된 목판본으로, 구봉령(具鳳齡, 1526~1586)의 저작이다. 그는 이황의 문인으로, 사가독서 후 대사헌·부제학에 이르렀다. 임금이 국정을 행함에 필요한 개선책, 학문의 입지·수신·계구·신독 등과 상례(喪禮)에 대한 문답, 혼천의(渾天儀)의 내력과 동기 설명, 성인의 마음을 '맹자'에서 구할 것 등을 주장했다. 이 문집은 이황(李滉)과의 관계, 조선 전기의 정황을 살피는 데 도움이 된다.

◉ **본초강목(本草綱目)** : 1590년에 중국 명나라의 이시진(李時珍)이 지은 본초학의 연구서이다. 종래의 본초학에 관한 책을 정리하여, 약의 올바른 이름을 강(綱)이라 하고 해석한 이름을 목(目)이라 하였다. 약이 되는 흙, 옥(玉), 돌, 초목(草木), 금수(禽獸), 충어(蟲魚) 따위의 1,892종을 7항목으로 분류하고 형상(形狀)과 처방을 적었다.

◉ **사가집(四佳集)** : 조선 초기 문신·학자인 서거정(徐居正)의 시문집이다. 1488년(성종 19년) 왕명으로 교서관(敎書館)에서 간행되었으나 중간에 산일되었으며, 1705년(숙종 31년) 족손 문유(文裕) 등이 남은 원간본에 보유(補遺)를 덧붙여 개간하였다. 시집·문집과『동인시화(東人詩話)』,『필원잡기(筆苑雜記)』,『골계전(滑稽傳)』등이 수록되었다. 63권 26책으로 된 목판본이다.

◉ **산림경제(山林經濟)** : 조선 숙종 때 실학자 유암 홍만선(洪萬選 : 1643~1715)이 농업과 일상생활에 관한 광범위한 사항을 기술한 소백과사전식 책이다. 이 저술은 한국 최초의

자연 과학 및 기술에 관한 교본으로서 한국 과학사에 빛나는 금자탑을 이룬 것인데, 간행을 보지 못한 채 수사본(手寫本)으로 전해 오다가 저술된 지 약 50년 후인 1766년(영조 42년) 유중림(柳重臨)에 의하여 16권 12책으로 증보되었고 이 저술을 바탕으로 서유구의 『임원경제지(林園經濟志)』가 나오게 되었다.

● 선화봉사고려도경(宣和奉使高麗圖經) : 송나라의 사신 서긍(徐兢, 1091~1153)이 1123년에 고려를 방문하여 보고 들은 것을 기록한 보고서이다. 원명은 송 휘종의 연호인 선화(宣和, 1119~1125)를 넣어서, 『선화봉사고려도경』이라고 하며, 줄여서 『고려도경』이라고 한다. 전 40권으로, 고려 시대의 정치, 사회, 문화, 경제, 군사, 예술, 기술, 복식, 풍속 등등의 연구에 매우 귀중한 자료이다.

● 성소부부고(惺所覆瓿藁) : 1611년(광해군 3년) 허균(許筠)이 저술한 시문집이다. 시부(詩部)·부부(賦部)·문부(文部)·설부(說部)로 된 구성이 일반 문집의 구성 체재와는 다르나, 각 부의 배열을 보면 부부와 문부의 내용은 일반 문집과 거의 같다. 시부는 시기나 주제별로 구분하여 수록하고 있어 이색적이며, 이러한 체재는 이후 많은 문집에 채택되었다. 저자가 모반의 혐의로 처형되어 간행을 보지 못한 채 초본(抄本)으로 몇 종류가 전해 오다가 1961년 성균관대학교 대동문화연구원에서 영인(影印)해 소개하고, 그 뒤 민족문화추진회에서 번역 출간하였다.

● 성호사설(星湖僿說) : 조선 후기의 학자 성호 이익(李瀷)의 대표적 저술이다. 내용은 『천지문(天地門)』, 『만물문(萬物門)』, 『인사문(人事門)』, 『경사문(經史門)』, 『시문문(詩文門)』의 5문으로 분류, 모두 3007편의 항목을 싣고 있으며, 각 편은 수시로 생각나고 의심나는 점을 그때그때 적어둔 수문수록(隨聞隨錄)

의 형식으로 되어 있다.

● 세종오례의(世宗五禮儀) : 세종 때에 정비한 오례의 규정을 수록한 국가의례서이다. 『세종실록』에 부록 형식으로 붙인 것이다. 오례의 배열 순서는 길례·가례·빈례·군례·흉례로 되어 있다. 오례의는 세조에서 성종 때에 이르기까지 계속 수정·정비되어 성종 때 『국조오례의』로 완성되었다.

● 속잡록(續雜錄) : 『난중잡록(亂中雜錄)』은 임진왜란 당시 의병장으로 활약했던 조경남이 1585년(선조 15년)부터 1637년(인조 15년)까지 57간의 국내의 중요한 사실을 기록한 것으로, '산서야사(山西野史)'라고 부르기도 한다. 중요 전란과 당시의 풍속 및 조정에서 일어난 사실들이 자세하게 기록되어 있다. 이것은 총 10권으로 구성되었는데 편의상 후반 5권을 『속잡록』이라 부르고 있다.

● 승정원일기(承政院日記) : 조선시대 왕명 출납기관이던 승정원의 일기이다. 1623년(인조 1년)부터 1910년까지 승정원에서 처리한 왕명 출납, 제반 행정사무, 다른 관청과의 관계, 의례적 사항 등을 기록한 것이다. 총 3243책, 39만 3578장에 이르며 닥나무 종이로 만들어졌다. 필사본으로 국보 제303호이다.

● 시경(詩經) : 춘추시대의 민요를 중심으로 하여 모은, 중국에서 가장 오래된 시집이다. 황허강(黃河) 중류 주위안(中原) 지방의 시로서, 시대적으로는 주초(周初)부터 춘추(春秋) 초기까지의 것 305편을 수록하고 있다. 본디 3,000여 편이었던 것을 공자가 311편으로 간추려 정리했다고 알려져 있지만, 오늘날 전하는 것은 305편이다.

● 여유당전서(與猶堂全書) : 조선 후기의 문신, 실학자 다산(茶山) 정약용의 저술을 정리한 문집이다. 외현손 김성진이 편집하고 정인보·안재홍이 교열에 참가하여 1934~1938

년에 신조선사(新朝鮮社)에서 간행하였다. 정약용의 대표적인 저술『목민심서(牧民心書)』, 『경세유표(經世遺表)』, 『흠흠신서(欽欽新書)』 등 이른바 1표 2서(一表二書)에서 시문에 이르기까지 방대한 저술을 총망라한 문집이다.

● 연려실기술(燃藜室記述) : 조선 후기의 학자 이긍익(李肯翊 : 1736~1806)이 지은 조선시대 야사총서(野史叢書)이다. 저자가 부친의 유배지인 신지도(薪智島)에서 42세 때부터 저술하기 시작하여 타계(他界)할 때까지 약 30년 동안에 걸쳐 완성하였다. 400여 가지에 달하는 야사에서 자료를 수집·분류하고 원문을 그대로 기록하였다.

● 연암집(燕巖集) : 조선 후기의 실학자이며 소설가인 박지원(朴趾源)의 시문집이다. 1932년 박영철(朴榮喆)에 의하여 편집, 간행되었다. 『열하일기(熱河日記)』, 『과농소초(課農小抄)』를 별집으로 더하여 합간하였다. 『연암집』은 조선 후기 실학파 중에 이용후생학파(利用厚生學派)의 대표적 인물이라 할 수 있는 박지원의 문학과 사상을 엿볼 수 있는 중요한 자료를 많이 수록하고 있다.

● 연원직지(燕轅直指) : 조선 순조 때 김경선이 1832년 10월 동지사 겸 사은사 서경보(徐耕輔)의 서장관(書狀官)으로 베이징에 갔다가 이듬해 3월 귀국할 때까지의 견문을 기록한 내용이다. 홍대용(洪大容)의 『연기(燕記)』의 장점을 취하고 변화 사항을 보충하였다.

● 열하일기(熱河日記) : 조선 정조 때의 실학자 연암 박지원(朴趾源)의 중국 기행문집이다. 1780년(정조 4년) 그의 종형인 금성위(錦城尉), 박명원(朴明源)을 따라 청나라 고종(高宗)의 칠순연(七旬宴)에 가는 도중 열하(熱河)의 문인들과 사귀고, 연경(燕京)의 명사들과 교유하며 그곳 문물제도를 목격하고 견문한 바를 각 분야로 나누어 기록하였다.

● 오주연문장전산고(五洲衍文長箋散稿) : 조선 후기의 학자 이규경(李圭景, 1788~?)이 쓴 백과사전류의 책이다. 역사·경학·천문·지리·불교·도교·서학(西學)·예제(禮制)·재이(災異)·문학·음악·음운·병법·광물·초목·어충·의학·농업·광업·화폐 등 총 1,417 항목에 달하는 내용을 변증설(辨證說)이라는 형식을 취하여 고증학적인 방법으로 해설하고 있다.

● 일방의궤(一房儀軌) : 일방의궤는 빈전에 올리는 제전(祭奠), 명정의 개식(改式), 성복(成服) 후 빈전의 여러 가지 일, 발인하여 산릉에 도착하기까지에 대한 기록으로, 좌목·감선식(監膳式)·제전기수식(祭奠器數式)·도설·각양배일(各樣排日) 등이 있다.

● 일성록(日省錄) : 1752년(영조 28년)부터 1910년(순종 4년)까지 150여 년 동안의 임금과 조정, 내외 신하의 동정 등 국정 제반 사항을 기록한 일기체 연대기이다. 『승정원일기』, 『비변사등록』과 함께 조선 왕조 후기 기초 사료의 하나로서, 임금의 입장에서 펴낸 일기 형식을 갖추고 있으나 실질적으로는 정부의 공식적인 기록이자 관찬연대기사서이다.

● 임하필기(林下筆記) : 조선 후기의 문신인 이유원(李裕元, 1814~1888)의 문집으로, 1871년(고종 8년) 조선과 중국의 사물에 대하여 고증한 내용이다. 광범위한 분야에 걸쳐 저자의 해박한 식견을 펼쳐 놓은 저술로서, 경(經)·사(史)·자(子)·집(集)을 비롯하여 조선의 전고(典故)·역사·지리·산물·서화·전적(典籍)·시문·가사·정치·외교·제도·궁중비사(宮中秘史) 등 각 부문을 사료적(史料的)인 입장에서 백과사전식으로 엮어 놓았다.

● 조선왕조실록(朝鮮王朝實錄) : 조선 태조에서 철종까지 472년 간의 역사적 사실을 각 왕

별로 기록한 편년체 사서(編年體史書)이다. 1973년 12월 31일 국보 제151호로 지정되었다. 활자본(필사본 일부 포함)으로 2,077책이다. 1413년(태종 13년)에 『태조실록』이 처음 편찬되고, 25대 『철종실록』은 1865년(고종 2년)에 완성되었다. 조선시대의 정치 · 경제 · 사회 · 문화 등 다방면에 걸친 역사적 사실을 망라하여 수록하고 있는, 세계적으로 귀중한 문화 유산임은 물론, 조선시대를 이해하는 데 있어 가장 기본적인 사료이다. 1997년 10월에 유네스코 세계기록유산으로 지정되었다.

● **청장관전서(靑莊館全書)** : 조선 후기 실학자 청장관(靑莊館) 이덕무(李德懋, 1741~ 1793)의 시와 산문 모음집이다. 이 전서는 20여 종의 다양한 저술로 이루어져 있다. 자신의 시문을 모은 『영처고』와 『아정유고』 외에 『예기억』과 아동용 역사 교과서인 『기년아람』, 예절과 수신(修身)에 관한 규범을 적은 『사소절』 등이 있다.

● **학산초담(鶴山樵談)** : 조선 중기의 문인 허균(許筠)의 시평서이다. 이 책은 문(文)을 도(道)를 실어 전하는 도구(載道論)로 보는 당 말 · 송대의 시풍을 심미론적 입장에서 비판하고, 이백 · 두보로 대표되는 성당(盛唐) 시대의 시풍을 회복할 것을 골간으로 하고 있다. 학당파(學唐派)를 중심으로 한 문단 흐름이 중점적으로 소개되고 있다.

● **해동역사(海東繹史)** : 조선 후기 실학자 한치윤(韓致奫)이 단군 조선으로부터 고려시대까지의 역사를 서술한 책이다. 조선의 『동국문헌비고(東國文獻備考)』 등의 서적은 물론 중국의 사서 523종과 일본의 사서 22종 등 550여 종의 외국 서적에서 조선 관련 기사를 발췌하여 세기(世紀)와 지(志) 및 전기(傳紀) 부분으로 나누어 편찬하였다.

● **해동잡록(海東雜錄)** : 조선 중기의 학자 권별(權鼈)의 문헌설화집이다. 이 책은 원래 그의 선인 권문해(權文海)가 편찬한 『대동운부군옥(大東韻府群玉)』을 중심으로 편차의 인물조 가운데 사환(仕宦)을 한 사람만 선별하여 수록하면서, 그들의 학문과 일화들을 중심으로 보완, 정리한 일종의 인물사적인 문헌설화집이다. 이 책에 수록된 내용은 대부분 상고에서 조선 전기를 그 수록 대상으로 하고 있어서, 일실된 자료를 많이 참고하였기 때문에 이 방면의 연구에 귀중한 자료가 되고 있다.

● **해유록(海遊錄)** : 조선 숙종 때 신유한(申維翰)이 통신사의 제술관(製述官)으로 일본에 다녀온 사행일록(使行日錄)이다. 숙종 45년(1719) 4월부터 이듬해 1월까지 10개월간의 일기를 3권으로 나누어 썼으며, 끝에 일본의 풍속과 주자학을 서술한 『문견잡록(聞見雜錄)』이 수록(收錄)되어 있다.

● **홍재전서(弘齋全書)** : 조선 후기 정조의 문집으로, 1799년(정조 23년) 이만수(李晚秀) 등이 편집하기 시작하여 총 190편으로 정리하였으며, 정조 사후에 말년의 저술들을 덧붙여 심상규(沈象奎) 등이 1801년에 재편집하였다. 뛰어난 정치가인 동시에 당대 최고의 학자로서 다방면에 걸친 문화 사업을 추진하고 방대한 저술을 남긴 정조는 국왕으로서는 전례가 없는 문집 편집을 지시하였는데, 이는 스스로 절대적인 학문적 권위를 세운다는 특수한 의미를 포함하고 있었다.

● **화전가(花煎歌)** : 조선시대 작자 · 연대 미상의 내방가사이다. '화류가(花柳歌) · 화수가(花樹歌) · 낙유가(樂遊歌)' 등으로도 불린다. 영남 지방에 구전하는 것으로, 제작 연대는 1814년(순조 14년)으로 짐작된다. 봄철을 맞은 여인들이 잠시 시집살이의 굴레를 벗어나서 경치 좋은 곳을 찾아 즐겁게 화전놀이를 하며 읊은 가사이다.

찾아보기

한국의 전통색

2011년 4월 20일 1판 1쇄
2020년 8월 20일 1판 2쇄

저자 : 이재만
펴낸이 : 이정일

펴낸곳 : 도서출판 **일진사**
www.iljinsa.com

(우)04317 서울시 용산구 효창원로 64길 6
대표전화 : 704-1616, 팩스 : 715-3536
등록번호 : 제1979-000009호(1979.4.2)

값 **25,000원**

ISBN : 978-89-429-1223-0